完全
數位攝影高手
THE DESKTOP PHOTOGRAPHER

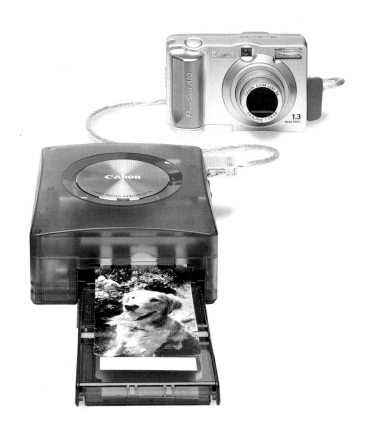

完全 數位攝影高手

THE DESKTOP PHOTOGRAPHER

如何使用個人電腦
製作精湛的數位照片

Tim Daly 著・陳寬祐 譯

Argentum

譯者序

　　我從事攝影與平面設計相關工作已多年，如今我正好趕上一個顛覆舊世界的臨界點，來到一個昔日完全無法想像的斬新世界，這就是「數位化」世紀。今天不但平面設計學理與實務操作必須重新定義，就連攝影也不可豁免地必須面對這波衝擊，而必須作調整，尤其是觀念的改弦易轍之調整。

　　這本書就是針對這個目的而撰寫，我將它翻譯成中文也是秉持這個理念，希望能藉由語文的轉換，讓更多的中文使用者瞭解現今極速變化中的攝影狀況，也為末來攝影勾勒出可能的演化輪廓。

　　這是一本通論性的書籍，其對象是一般業餘數位影像愛好者，或是入門者；所以書中沒有枯燥難懂的理論或術語，全書以簡明淺顯的方式，引導讀者按部就班完成某一個單元作業。

　　「數位攝影」的發展方興末艾，尚末完全達到盡善盡美的境地；希望這本書是一個開端，一個引導你進入多采多姿的數位影像世界的鑰匙。

A QUARTO BOOK

Copyright © 2002 Quarto Inc.

First published in 2002 by
Argentum, an imprint of
Aurum Press Limited
25 Bedford Avenue
London WC1B 3AT

A catalogue reference for this book is available from
the British Library.

ISBN 1-902538-18-8

QUAR.FPPC

Conceived, designed, and produced by
Quarto Publishing plc
The Old Brewery
6 Blundell Street
London N7 9BH

Project editor: Marie-Claire Muir
Art editor: Karla Jennings
Assistant art director: Penny Cobb
Designer: James Lawrence
Picture research: Sandra Assersohn
Copy editor: Ian Burley
Indexer: Diana Le Core

Art director: Moira Clinch
Publisher: Piers Spence

Manufactured
by Universal Graphics Pte Ltd., Singapore
Printed
by Star Standard Industries Pte Ltd., Singapore

目　錄

序 論

資訊科技快速地發展,在此二十一世紀之初,業已達到一個嶄新的境界。數位相機也伴隨著精進至一個不論影質、操作或價格,都能被大眾接受的階段。當然它的發展將是日新月異,前景無可限量。不過,此刻卻是認真考慮進入數位世界最佳的契機。

如果你是一位每次拍照完畢,便急著把軟片送交沖印公司處理,並興沖沖地期待看到最終作品的人,那麼「數位攝影」無疑是最好的選擇。數位攝影是化學感光軟片、化學顯影藥劑等傳統攝影材料的終結者。數位攝影已經改變攝影的觀念與定義。它以全新的工具,創造永不磨滅的影像。

今天,藉由數位相機連結功能強大的個人電腦、高品質的印表機,與其他周邊設備;個人獨自在家裏製作照片的局勢,已越趨明顯。不僅如此,數位影像縱橫網路世界,你可以經由電子信函,與朋友分享你的傑作;更可以透過網路,將影像傳輸到線上輸出中心列印照片;或是直接貼上個人網頁。如果你熟悉網際網路環境,那麼數位相機是你與世界快速搭線的最有效工具。

這本書包含數位攝影應具備的硬體與軟體的重要資訊,提供讀者理論與實務的指引。不僅如此,對於市面上現有的數位相機、周邊設備、應用軟體,尤其是書中所推薦採用的四大影像處理軟體,我們也作了最中肯嚴謹的評價。當然創作一張優秀的照片,需要純熟的技法與熱情的創意,但是在數位攝影領域裏,好的影像處理軟體也是不可缺乏。我們可以利用內建的各種工具,補救拍攝時的失誤。現今的軟體設計都具備非常親和易懂的操作界面,讓初學者快速上線使用。

本書利用圖文並茂的解說方式,預先為讀者建立清晰正確的基本觀念,以減少際實操作時不必要的摸索與失誤,徒增時間與精神的浪費。為了讓初學者掌握攝影訣竅,我們提供了許多寶貴的實際技法;針對進階的讀者,我們也設計了許多更上層樓的教學單元,譬如色彩平衡、色階調整、對比修正,甚至閃光燈紅眼、紊亂背景的去除等實務技法。

高階讀者可依循更專業的導引,進入更具創意的數位攝影天地。利用影像處理軟體內建的特效濾鏡、圖層、附掛程式等工具,創造多采多姿的影像作品。雖然每種軟體都具備某些特殊的功能,本書實在無法一一論述,但是一些主要的通用機能,在各個練習單元中,都會加以仔細引用並印證。

專家的經驗指導、線上共享資源、網路輸出中心的概念…等等,這些都是本書中完整充實的內容。它引導你進入多采多姿的數位世界,帶領你享受前所未有的數位攝影歡樂。

本書使用方法

全書概略分為三大領域十四個單元：「數位相機，個人電腦與軟體應用程式，第8頁開始」、「數位攝影，第50頁開始」、「數位輸出與發行，第112頁開始」。每一章節都以下列版面結構編排，盡量使檢索簡潔明瞭，資訊取得更快速。下面就是版面使用的圖示說明。

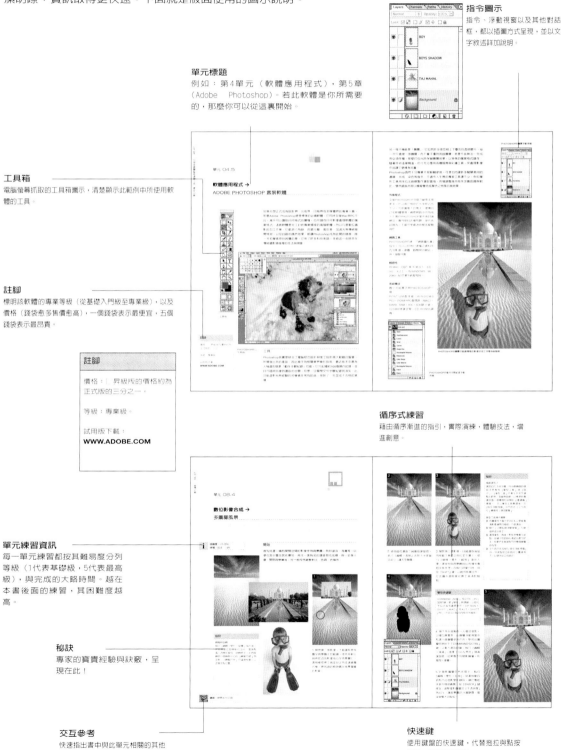

指令圖示
指令、浮動視窗以及其他對話框，都以插圖方式呈現，並以文字敘述詳加說明。

單元標題
例如：第4單元（軟體應用程式），第5章（Adobe Photoshop）。若此軟體是你所需要的，那麼你可以從這裏開始。

工具箱
電腦螢幕抓取的工具箱圖示，清楚顯示此範例中所使用軟體的工具。

註腳
標明該軟體的專業等級（從基礎入門級至專業級），以及價格（錢袋愈多售價愈高），一個錢袋表示最便宜，五個錢袋表示最昂貴。

註腳

價格：｜ 昇級版的價格約為正式版的三分之一。

等級：專業級。

試用版下載：
WWW.ADOBE.COM

循序式練習
藉由循序漸進的指引，實際演練，體驗技法，增進創意。

單元練習資訊
每一單元練習都按其難易度分列等級（1代表基礎級，5代表最高級），與完成的大略時間。越在本書後面的練習，其困難度越高。

秘訣
專家的寶貴經驗與訣竅，呈現在此！

交互參考
快速指出書中與此單元相關的其他參照資料。

快速鍵
使用鍵盤的快速鍵，代替拖拉與點按滑鼠，減少時間浪費。

數位相機
個人電腦
與軟體應用程式

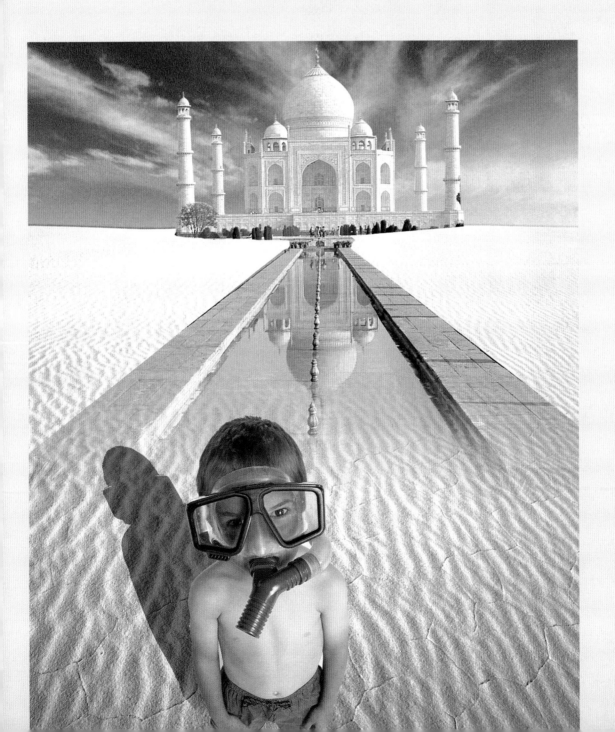

單元 01.1

電腦的基本原理 →
電腦的基本原理

雖然不必是高手才會使用電腦，但是瞭解電腦的內部構造，有助於你使用電腦。

中央處理器

中央處理器就如同電腦的心臟或引擎，它以光線般的速度運算所給予的資料。所以你可以依需求，選購不同運算速度的電腦。當然運算速度越快，對工作越有幫助。中央處理器的核心運算速度是以「MHz百萬赫茲」來計算，是測量電波頻率的單位，它的意義是「每秒振動百萬次」。最新推出的中央處理器，其速度可高達2GHz（1 GHz＝1000MHz）。但是徒有超高速的中央處理器，並不代表電腦工作能力一定高強；其他電腦組件完全配合，才是重要的關鍵。有些電腦配備兩個以上的中央處理器，所以在運算複雜影像時就加倍快速了。

隨機記憶體

隨機記憶體簡稱RAM，置藏於電腦主機內部的硬體組件。RAM是當一部電腦啟動應用程式，或開啟文件時，運算資料的暫存空間。它僅供資料暫時存取，當電腦關閉或當機以後，暫存的資料將完全流失。所以在操作電腦時，應養成隨時存檔的習慣，否則後悔來不及。因為數位影像檔的資料容量，都較文字檔龐大，所以專作為影像處理的電腦，其對RAM的需求，都較一般文書處理的辦公室電腦來得大。現今RAM的價格已比昔日便宜許多，128Mb（128百萬位元組）的RAM，幾乎是新購電腦的基本配備。但你若是想要從事影像處理工作，建議你在經濟條件許可的範圍內，應將RAM升級至256Mb或更高。一分錢一分貨，你會感受到它的價值。

當軟體程式正在運作，且耗盡RAM的空間時，電腦將啟用部份硬碟的空間，充當「虛擬記憶體」，以暫代RAM的運算空間。但是「虛擬記憶體」的運作能力緩慢，並非使用上策。選購電腦時，一定要注意主機內預留有RAM的擴充槽，方便日後自行增加隨機記憶體。

隨機記憶體（RAM）

連結周邊設備的接線

硬碟

電
腦的硬碟是用來長時間儲存大量資料，例如文件、應用軟體、作業系統等；就如同圖書館的書庫，可以典藏成千上萬的圖書資料。儲存資料雖多，但是使用者若疏於有效的管理，成為雜亂無章的貯藏室，那麼再大的硬碟也是徒然；紊亂的硬碟會拖慢工作進度。

現在的硬碟儲存容量愈來愈大，轉速也愈來愈快，30、40GB的硬碟已經是基本配備了。轉速愈快，讀寫資料的速度也就愈快，當然對工作的進行也越有幫助。所以選購配備大容量、快轉速的硬碟之電腦是上策。但是將全部的資料放置於一個超級容量硬碟裏，並非明智之舉；萬一硬碟損壞，一切資料都會流失。所以要養成隨時「備份資料」的習慣。或是將硬碟切割成多個磁區，分別儲存資料，分散風險。一般電腦主機都內建硬碟擴充槽，允許添加第二、第三…個硬碟。目前外接式硬碟也愈來愈風行。

硬碟

現代化的個人電腦可連接多樣的週邊設備

作業系統

目前較為廣泛應用於電腦上的「作業系統」有：微軟的Windows、麥金塔的Mac OS、Unix以及免費的新銳Linux。其實作業系統也是應用軟體的一種，它負責硬體與軟體之間「對話工作」，就好比是人體的神經系統，專司傳遞大腦的指令至運動肌肉之職。現今的作業系統都經由圖像化的親和界面，讓使用者輕鬆地在螢幕桌面上，下達指令指揮電腦完成快速複雜的運算。

作業系統時常會因為硬體設備科技的進展，或改良修正原有作業系統的功能，而需要升級版。但是某些舊有的應用軟體，若不能配合升級後的作業系統，將無法使用。其他的周邊設備，如印表機、掃描機等，其驅動程式也必須依據升級後的作業系統而更新；這些周邊設備的升級軟體，都可以在相關的網站上搜尋到，供人免費下載。

連接埠

連接埠其實就是構造與功能特殊的插座，是專為連接電腦與周邊設備而設。連接埠並非一成不變，它們都經過多年的改良，為的是能達到快速傳輸大量資料的終極目標。連接埠的種類很多，譬如，Parallel、Serial、SCSI、USB與Firewire等等。電腦藉由各種連接埠和接線，與其周邊設備連結以傳輸資料。在購買周邊設備前，一定要確認它的連接方式必須與電腦的連接埠相容，否則不要輕易購買！或者另購「轉接卡」轉換也可。當然，其他如螢幕、喇叭、滑鼠、鍵盤、網路線等，也有其特殊規格的連接埠。

與周邊設備串聯的各式連接埠

單元 01.2

電腦的基本原理 →

螢幕、色彩與鍵盤

如果我們戴上有色眼鏡來彩繪圖畫，那是一件很怪異的事；所以如何正確地調整螢幕色光，讓它有一個非常清晰、無色差的工作台面，讓影像處理能順利進行，顯然就相當重要了。

麥金塔APPLE IMAC機型

螢幕

人眼辨識色彩範圍的能力，比起電腦螢幕的色彩再現能力，更為強大更為精密。目前電腦螢幕的形式有兩種，一是CRT（映像管顯示器）另一是TFT（平面液晶顯示器）。優良的電腦螢幕，是數位影像工作非常重要的設備之一，它的重要性不亞於數位相機的高品質鏡頭。優質的螢幕能穩定地呈現清晰得影像，且正確地顯示影像的顏色。

螢幕也和任何其他的電氣設備一樣，都有一定的使用壽命，大約是五年。使用越久，它的呈色能力越退化，偏色現象越明顯。所以強烈建議絕對不要買二手螢幕。

有效色域

數位攝影領域內的任何一種設備或媒介，不論是螢幕、印表機或相紙，都有其特殊的「有效色域」；也就是說，每一種色域都無法完全再現真實世界裡的所有色彩，每一種色域都有它的極限。所以「有效色域」一詞，時常是指某一種數位影像設備的色彩呈現能力，從影像的最亮部到最暗部的階段中，所顯現的色彩種類越豐富，則其「有效色域」越寬廣；反之則越狹窄。列印出來的影像之顏色，永遠比螢幕上的顏色黯淡，這是必定的結果。因為色光的「色域」一定遠大於色料的「色域」。認清並接受這個事實，對結果就不會太失望。

平面液晶顯示器

目前，「平面液晶顯示器」已有逐漸取代「映像管顯示器的趨勢」。它的價格約是後者的三倍。其好處之一是較不會佔據工作桌面空間。架設時

螢幕設定方法

WINDOWS PC
開始 > 設定 > 控制台 > 顯示器 > 設定
將「色彩」設定為「全彩24位元」，「螢幕區域」設定為「800×600」或更高。

APPLE MAC
蘋果下拉選單 > 控制面板 > 顯示器
將「顏色數目」設定為「數百萬種」，「解析度」設為「800×600」或更高。

要注意調整角度，以免形成干擾視線的反光。

螢幕尺寸

對數位影像工作而言，螢幕尺寸越大，工作效率當然越高。通常我們都會建議選用17至19英吋的螢幕，因為一些專業的軟體如PHOTOSHOP者，其浮動視窗與工具箱很多，很容易佔據工作界面上的空間，若螢幕尺寸太小，將使圖像無法完全展開，必須啟動捲軸才能工作，勢必影響操作速度。若是購置經費有限，建議你可先買一台內建中階中央處理器的主機，而將主要預算投資在高品質的19英吋螢幕上。SONY、MITSUBISHI等知名廠牌，其產品都具有較高信譽的保證。

顏色顯示

一般而言，螢幕的顏色呈現數目有許多種選擇；但是在數位影像工作時，建議不要選擇低數目的設定值，因為它無法正確顯現原圖像的精緻色彩。所以最起碼要選用「數百萬種」的設定值；「256色」、「16位元高彩」或「數千種顏色」都不足以真實再現原色。所有的螢幕在啟用前，都應該用如「ADOBE GAMMA色彩校正工具軟體」，先行調整正確的色彩。而不僅只依靠螢幕面板上的轉鈕來微調。

色彩校正

所謂「色彩校正」是調整螢幕上顏色的對比、亮度與平衡。螢幕經過精確微調過後，才能正確地呈現影像的原本色彩；否則列印出的圖像會與螢幕上的顏色相去甚遠，令人無法接受。

色彩校正工具軟體

幾乎所有的螢幕都附有這類色彩校正工具軟體，讓使用者能正確地調整螢幕上的色彩。較著名的有「ADOBE GAMMA色彩校正工具軟體」。此軟體可由PC的「控制台」或MAC的「控制面板」打開。你只要循其指示，按部就班操作，應該就能輕易地完成設定。一旦完成，其設定便可儲存為「預設值」，只要每次打開電腦就自動載入。

FLAT-PANEL MONITOR

螢幕解析度

所有的螢幕都可依據個人的工作習慣與喜好來設定「螢幕解析度」。螢幕解析度是以像素（PIXEL）為單位。其規格有：640×480（VGA）、800×600（SVGA）、1024×768（XGA）等。但是要注意，解析度越高螢幕上的工具圖像（ICON）或字體會越小，判讀性會減弱，增加工作的困難度。所以螢幕解析度的設定宜適中。

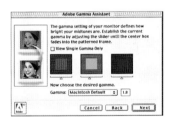

滑鼠與鍵盤

滑鼠與鍵盤都是所謂的「輸入設備」，讓使用者能輸入指令。剛開始用滑鼠徒手畫直線，是一件不容易的事，但是只要勤加練習，必定熟能生巧。

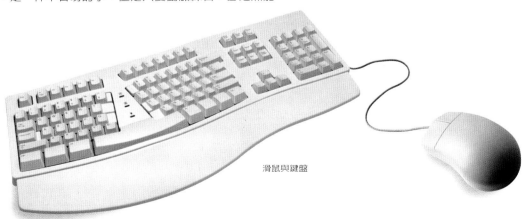

滑鼠與鍵盤

單元 01.3

電腦的基本原理 →

周邊設備

數位影像工作必須藉由周邊設備來擷取、傳輸與列印影像,以及長期儲存影像資料。

平台式掃瞄機

即使是最簡易型的平台式掃瞄機,只要正確設定與操作,也能得到理想的數位影像。由於目前平台式掃瞄機的價格急速下跌,所以每位影像工作者應必備一台。知名的製造廠商如Umax、Canon、Epson、HP等,其產品品質都具一定的水準,購買時可加以考慮。平台式掃瞄機適合掃瞄「反射稿」,若是要掃瞄正片或負片等「透射稿」,我們並不建議使用附屬其上的「光罩」,因為它的最終效果都令人非常失望。

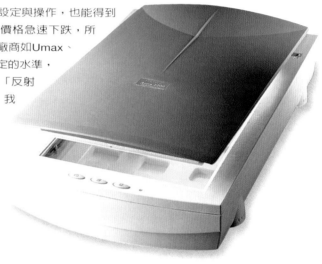

平台式掃瞄機

正負片專用掃瞄機

網路連接

數位影像工作必須連接網際網路,否則必成為隔絕的孤島。不論是經由外接式或內建式數據機,連接上網際網路確實有好處。你可以藉由E-MAIL傳輸影像,架構個人網站,下載各種共享軟體與升級版應用程式等等。但須注意病毒侵入破壞資料。

正負片專用掃瞄機

若是掃瞄135型規格的正片與負片,宜使用「正負片專用掃瞄機」。它是針對這類透射稿的條件專門設計,所以比在平台式掃瞄機上使用「光罩」的效果好很多。但是它的價格都較昂貴,是一般簡易型平台式掃瞄機四至五倍。使用傳統相機以正片或負片拍攝後,就可以將沖洗出來的透射稿,以專用掃瞄機轉換成數位影像,非常方便。一台中價位的掃瞄機就足以把一張35mm的透射稿,掃描成影質非常理想的數位影像;相當於16.5×11.75英吋的照片品質。

直接用正片或負片掃瞄,會比以照片作為反射稿再用平台式掃瞄機轉換,來的理想。所以若是你已經堆積了成千上萬的負片與正片,卻苦於無用武之地,那麼「正負片專用掃瞄機」能讓它們起死回生。

印表機

噴墨式印表機是一般非專業數位影像工作所必備的設備之一。目前它的性能日趨精良,但是價格卻一直下跌。噴墨式印表機可依其墨水匣的型式來分等級,一般常見的有四色或六色,若是想列印高品質的影像,建議選擇六色機型。可以依據個人需求,選擇不同尺寸與紙材的列印紙張,常用的規格有A4、A3、B4、A6...等,紙材的種類更是多樣,一般紙、特殊紙、相紙、透明片...,任君選擇。印表機須藉連接埠與電腦串聯;連接埠的種類很多,譬如,Parallel、Serial、SCSI、USB與Firewire等,所以在購買印表機以前,必須先確定兩者的連接埠樣式是否相同。最近有一種插卡式的印表機,可直接把數位相機的「影像記錄卡」插入,由印表機直接讀取資料,無需經由電腦,非常快速方便。

噴墨式印表機

數位相機讀卡機

數位相機讀卡機

當然,電腦可直接串聯數位相機來讀取資料,但是也有人喜歡使用「讀卡機」來傳輸資料。其實「讀卡機」就像另一種外接式磁碟機。最好選用USB連接埠,否則傳送資料的速度會慢得讓人受不了。

可攜式儲存設備

要把大量影像資料經由網際網路,傳送到其他的電腦或輸出中心,是絕對不可行的!因為目前家庭用的網路頻寬,尚無法承擔如此龐大的工作。所以「可攜式儲存設備」就益顯重要了。可攜式儲存設備與媒介材料的種類非常多,有光碟(片)燒錄機、MO(片)機、ZIP(片)機等。這些設備都有內建式與外接式。光碟片的價格非常低廉,但儲存容量可高達700Mb,是現今較被廣泛採用的設備。3.5英吋的軟碟儲存容量約只有1.4 Mb,對數位影像工作而言助益並不大。ZIP磁片的容量有100Mb與250Mb兩種,可重覆讀寫,不論是PC或MAC格式都能互通相容,轉換資料相當方便,只可惜價格較高。MO激光磁片的容量有許多種,從230Mb到數Gb等都有,可重覆讀寫,可長期保存資料而不受損,是一種值得推薦的儲存設備。

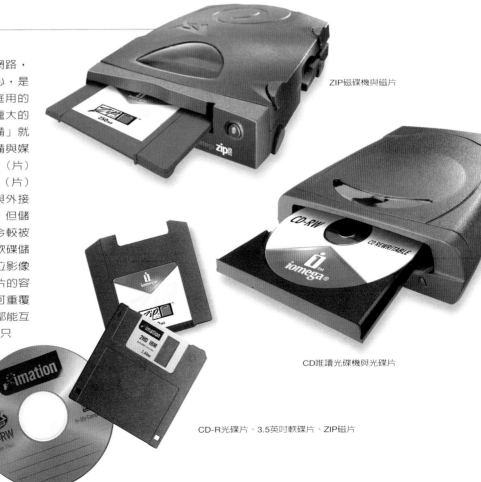

ZIP磁碟機與磁片

CD唯讀光碟機與光碟片

CD-R光碟片、3.5英吋軟碟片、ZIP磁片

單元 01.4

電腦的基本原理 →

工作平台

無論你選擇PC或MAC工作平台，都不會造成太大的操作困擾，因為兩者的使用界面都已圖像化而且非常相似。最終的選擇因素，大概只是個人品味罷了。

麥金塔MAC還是視窗PC？

雖然目前電腦的工作平台不只麥金塔MAC或是視窗PC兩種，但是在數位影像領域，還是以上述兩類為主。麥金塔（蘋果）MAC機型是以「Mac OS」為作業系統，而一般所謂PC，則指凡是能使用「Windows」作業系統的相容電腦機種。那麼到底要選擇那一種？傳統而言，MAC電腦較為專業設計師所青睞；而PC電腦較常用於辦公室或商業事務領域。最近MAC在電腦設計與軟硬體技術的革新成效，已大大超越PC。MAC在影像處理、多媒體影音等領域已執牛耳地位。這兩類平台已廣為教育界與業界接受，要如何選擇，實在需要深思熟慮。

麥金塔MAC機型

視窗PC機型

綜觀現在市場價格策略，其實PC與MAC機種的價位已相差無幾，所以選擇關鍵大概只有個人品味、喜好與日後維修等因素而已。MAC製造策略是採取「封閉式系統」，它的一切零件都是授權的協力廠商提供，所以對組件的品質要求都有一定的標準與承諾，同時MAC也不鼓勵使用者擅自拆卸組件，若需要維修則逕找專業技師；相對的，PC是採用「開放式系統」，所以任何人都可以按其需求，選擇任何廠牌的零件自己「組裝」，但是組件之間的衝突問題就會時常發生了！使用者就得自行排除。如果你是一位新手，而且未來想在數位影像領域繼續深究，那麼我們還是建議你選擇MAC。

不必太在意時下流行的所謂「測試報告」，宣稱這一機型的運算速度如何快過那一型；因為這些都是宣傳的噱頭。如果只是數位影像工作，同樣等級的兩種平台，它們的工作效能其實相去無幾。但若是高階影像處理、印刷、多媒體影音等，需要高速運算與龐大運轉容量的工作，那麼MAC確實是略勝一籌。

兩種平台之間的檔案轉換

也許你曾聽說過，謂要在兩種平台之間轉換檔案或磁片是不可能的，這種說法並非正確。譬如你在辦公室是以PC工作，但是在家裡卻是使用MAC，這要如何是好？檔案如何在兩種平台之間轉換呢？有兩個關鍵的要素應把握，一是「磁片的格式」，另一是「副檔名」。

所有可攜式儲存磁片（MO磁片除外），如CD-R光碟片、ZIP磁片、3.5英吋軟碟片，都要FORMATTED成PC格式，因為MAC能同時讀取MAC與PC格式的磁片資料；但是PC只能讀取自身格式的磁片資料。

副檔名

對MAC而言，檔案格式的辨識並非依據「副檔名」，但是在PC平台上，有時必須經由「副檔名」的確認，才能辨識檔案格式，該製作軟體才有辦法開啟之。例如有一影像圖檔其命名為「風景.TIF」，「風景」是主檔名，而「.TIF」就是副檔名，它標示了該檔案的格式類別。所以，如果你是在MAC平台上工作，為了也能在PC上開啟該圖檔，一定記得在儲存時，選擇具有副檔名的命名方式。

單元 02.1

數位相機的基本原理 →

何謂數位相機

數位相機的廠牌種類繁多型式五花八門,要如何選購確實是一大困擾。但是數位相機的功能越來越精進,所以即使是低價位的機型,也有令人滿意的表現。

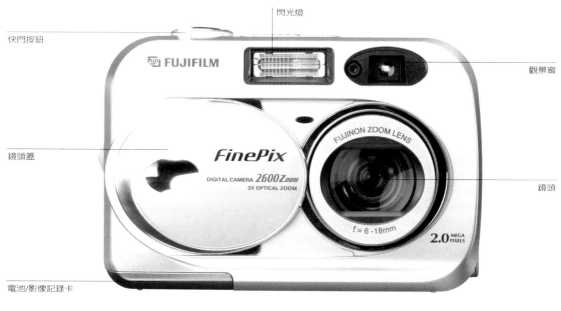

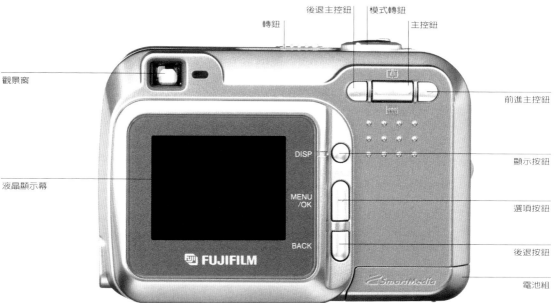

像素

數位相機是以對光線極為敏感的「感光耦合元件」CCD（Charge Coupled Device）所構成。在顯微鏡底下看，CCD就像蜂巢表面，由許許多多的「室」構成，每一個「室」就是迷你集光器，並以矩陣的方式排列。當其表面感受到由鏡頭射入的光線時，會將電荷反應在元件上，此時每一個室記錄著每一光點色相、明度與彩度等資料，這就是「像素」。整個CCD上的所有感光元件所產生的訊號，就轉換成一個完整的畫面。數位相機以百萬像素〈megapixels〉為單位。規格中所稱的多少百萬像素，就是CCD的

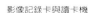

充電式電池與插座，直交流電源轉換器

電源

解析度，也就是指這台相機的CCD上有多少感光元件。
CCD的解析度越高，影展的品質越好。
由於數位相機沒有傳統的捲裝軟片、齒輪、彈簧與反光鏡片等機械式構造，所以它的重量都比昔日的相機來的輕巧。然而它的動力完全依賴電力，消耗電池的能源之後速度非常驚人。建議選購附可充電式電池，與直交流電源轉換器的數位相機。

液晶顯示幕（LCD）

數位相機與傳統相機最大的差異是，它具備一個非常方便的「液晶顯示幕」。方吋大小的LCD可以讓使用者容易取景，檢視已存影像的預覽圖。透過預覽圖，我們可以取捨影像，保存較佳者，刪除不良者，例如模糊、晃動、曝光不佳等缺失。但是要注意，開啟LCD是相當耗費電力，除非確定充電無虞，否則不要時常打開LCD，以免電源耗竭。

影像記錄卡與讀卡機

儲存

相機一旦捕獲影像，便會馬上將電荷反應在元件上，儲存在記錄卡上。所以使用者可以再現、預覽、刪除影像。影像記錄卡的型式與容量有很多種，可應各種需求。若是出遠門一時無法大量轉儲存影像至硬碟，那麼就要多準備幾塊記錄卡，以免有用罄之窘。

預覽

儲存在記錄卡的影像可以使用接線，連接相機與一般電視機或電腦，來檢視影像效果。也可把記錄卡取出相機，插入「讀卡機」，直接讀取影像。影像一旦完全轉存，就可以放心地將記錄卡上的資料刪除，以備再用。

動態影像

有些數位相機也可快速擷取低解析度的單格影像與聲音。這類影像的

格數大約是每秒15張，若要連續放映也有電影的動態效果。所以僅適用於電腦，而不適用於一般電視。
最新型的數位相機，甚至於整合運用儲存科技的所有優點，可以不透過電腦，而直接與印表機或輸出中心的設備連線，逕行列印照片；當然額外的影像處理與修飾特效就無法做到了。甚至有些機型可能經由手持式電話，用無線電來傳輸資料。

兩種型式的影像記錄卡

單元 02.2

數位相機的基本原理 →

數位相機的類型

大部份數位相機的外型,都是源於小型自動相機的基本構造;專業數位相機則是以傳統單鏡頭反射式SLR相機為架構。

數位相機的價格決定於「感光耦合元件」CCD的解析度,通常以百萬像素〈megapixels〉為單位計算。解析度越高,數位相機的價格越高;相對地,影像的品質會越佳。當然,選購相機還是以適合自己的預算與需求為考慮要件,充分發揮相機的功能才是最重要。

小型自動數位相機

小型自動數位相機以其輕巧簡潔的外型,廣為消費者喜愛,是市場銷售的主力。內建多功能自動按鈕、閃光燈以及應付各種光線情況的曝光模式選擇,使用者只需按下快門鈕,就能拍出優秀的作品,是這類相機最吸引人的地方。

鏡頭

小型自動數位相機一般都不能交換鏡頭,也就是說,它無法像傳統單眼相機般,可拆換其他鏡頭。如果你已經非常熟悉傳統的35mm相機,那麼並不表示可以把原有的鏡頭焦距與影像尺寸之間的計算方式,直接套用於數位相機上。因為數位相機的CCD面積,都比35mm感光軟片的面積來得小。例如,數位相機的8-24mm鏡頭,就相當於傳統35mm相機的35-115mm鏡頭。

對焦

小型自動數位相機都具備「手動對

小型自動數位相機

焦」與「自動對焦」兩種模式。建議盡量使用自動對焦模式,因為透過LCD液晶顯示幕來手動對焦是非常困難。但是若選用自動對焦,記得一定要把對焦點對在被攝物上,並確實鎖定。

儲存媒介

小型自動數位相機通常使用下列通用規格的影像記錄卡之一種,一是「COMPACT FLASH」另一是「SMARTMEDIA」。SONY產品只採用其特殊規格的記錄卡「MOMORY STICK」。

解析度

小型自動數位相機的價格取決於CCD的解析度大小,一般是以「百萬像素」為單位。4百萬像素的相機已經算是高級品了,2百萬像素應該是最起碼的要求。

購買指南

電源與電池

確定你欲購買的相機附有「直交流電源轉換器」與「充電式電池插座」。有些相機並不使用充電式電池,那麼以後購換一般電池的費用會相當驚人,特別是經常開啟LCD顯示器的話。

影像記錄卡

有些低價位的相機使用不可抽換的影像記錄卡,這對常時間在外拍攝的情形非常不利,應避免選購。

傳輸連接埠

現今的相機都具備簡單方便的連接埠,來串聯相機與電腦傳輸影像,例如USB插座。並附有簡易的瀏覽器軟體可預視影像,相當方便。

附伸縮鏡頭的小型自動數位相機

單鏡頭反射式SLR數位相機

SLR相機就是一般所謂的「單眼相機」。其影像是透過鏡頭後,再經反射鏡片反射至五稜鏡,折射後直達取景窗,與小型自動數位相機的分離式取景系統不一樣,其取景會更精確。這類SLR數位相機具備較多且較精準的手動控制設備,讓使用者隨心所欲自我設定光圈、快門等數據。對一向獨鍾傳統SLR相機的人而言,選購SLR數位相機似乎是必然的。

可交換鏡頭的SLR數位相機

具備精確測光控制的自動型SLR數位相機

鏡頭

NIKON、FUJI、CANON廠牌的高階SLR數位相機,配用高品質的傳統鏡頭。但是因為CCD的面積比35mm感光軟片的面積來得小,所以所謂「廣角鏡頭」、「標準鏡頭」等之意義要重新界定。具有「手動對焦」與「自動對焦」兩種模式。

機身構造

SLR數位相機的機身構造都比較堅固耐用,使用壽命也會較長。但是相對的,它的重量就較為笨重了。

交互轉換的科技

隨著科技的進步,數位相機更賦予多工的機能。例如某些相機的記錄卡槽,可以接受MP3磁片,並可接上耳機,直接播放音樂聆賞。更有內建手持式電話傳輸器,可透過電話網路來傳遞影像資料。

獨具的操控延伸功能

SLR數位相機最大的特點,就是具備完全自動與手動的操控模式,將相機的機能無限延伸,以應付各種拍攝場合。例如為了增加光源強度,可以外加閃光燈組。

解析度

SLR數位相機常用於專業攝影,所以其CCD的解析度都比較高,有些解析度甚至可高達6百萬像素。

影像記錄卡

SLR數位相機使用較大容量的影像記錄卡,例如1GB的IBM MICRO-DRIVE,可儲存大量的圖檔。

購買指南

電源與電池
避免選購使用大量一般電池的相機,這不但浪費金錢也浪費資源。某些優良的產品如NIKON D1,配備一個電源包,其電力足夠供一台相機 整天的操作。另有一種外購的充電器,可以使用汽車的點煙器來充電,是一些專業攝影機非常喜愛的配件,值得推薦。

影像記錄卡
某些具有遠見的廠牌,它的相機具備一個多功能的插槽,允許交換使用不同類型的記錄卡。盡量選購大容量的記錄卡,對你的攝影工作會有極大的幫助。

傳輸連接埠
大部分的專業相機都配備高速傳輸資料的連接埠,常見的有FIREWIRE CONNECTOR。傳輸速度越快,對數位攝影工作越有助益。

單元 02.3

數位相機的基本原理 →

數位相機的功能

簡單易懂的操作面板包括許多開關、按鈕、轉盤等。數位相機已經完全進入了人機親和界面的領域,拍攝一張優良的作品也已經不是困難的事。所有重要功能的操作訊息,都會在此單元內詳加解釋。

數位相機採用的是電子式快門,與傳統相機的機械式快門大不相同。所以當你按下快門鈕時,無法再聽到熟悉的「喀嚓」聲。對剛接觸數位攝影機的新手而言,缺乏那聲清脆的聲響,確實讓人無法掌握拍照的充足感,此為一憾。

拍攝

國際標準組織(ISO)感光度

與傳統感光軟片一樣,數位相機的CCD也有各種感光度的值:通常可以在100至800之間自由設定。數據越大,CCD對光敏感度越高:數據越小,CCD對光敏感度越低。但是也與傳統感光軟片一樣,ISO越大,組成影像的微點會越明顯,也就是「雜訊」越多。尤其在影像的暗位處越明顯,充滿了紅、綠光斑點。

200 ISO

800 ISO

閃光燈

所有自動數位相機都內建閃光燈,其光源強度不一。一些簡易型的相機其閃光燈其實僅只是補助光源,或只足夠小空間內打光用,其有效範圍大約只有5碼。當然它的光質也不佳,常造成強烈不悅的光影對比

LCD液晶顯示幕可用來瀏覽與編輯影像。

效果。只有SLR數位相機或高階自動相機,才附加閃光燈插座,能外加閃光燈組。

LCD液晶顯示幕

所有類型相機都具備各式的LCD液晶顯示幕,有的是在機身背後,有的是可摺疊式。它的功能是現場取景,以及檢視影像是否拍攝成功。另一功能是作為各種設定輸入的顯示面板。但是要留意,開啟LCD非常耗費電力,應節制不必時常打開它。

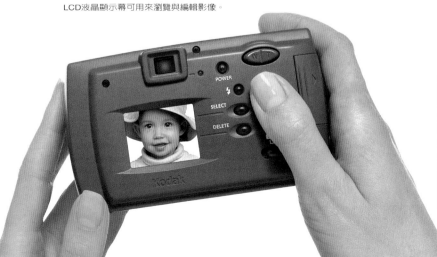

LCD液晶顯示幕

在窄小的LCD上檢視影像是否已經確實對焦,是相當困難的事。若無法非常確定,我們建議你再拍攝一張作為備份。然後傳輸至電視螢幕上放大檢查,再作取捨。

編輯

相機內編輯

數位相機最吸引人的特點之一，就是可以立即檢視影像、編輯成果，去蕪存菁。它允許你當場刪除拙劣品，重組檔案夾，節省浪費空間；也可完全以清除整塊記錄卡。它不必像傳統感光軟片，一定得待整捲軟片拍完畢，並且沖印出來才可見到結果。數位相機可減少許多金錢與資源的浪費。

影像輸出

如果現場在相機上編輯不方便，那麼你可以用電纜線把相機與家庭用電視串聯，把影像傳輸至螢幕上，除了可以在其上瀏覽、編輯作品外，也可與親朋好友一起觀賞你的傑作。最後再將之儲存入電腦硬碟。在電視螢幕上的影像品質，會比LCD液晶顯示幕上的影像來得更精緻。

影音錄製

有些數位相機可以讓你錄製低畫質的動態影片與聲音。影片的長度決定於記錄卡容量的大小。影片的檔案格式通常是MPEG，可在任何支援此格式的播放器上觀賞。最新型的數相機更可為每一幅靜態影像配錄旁白或聲音。

低畫質的影片段可以在許多種播放器上觀賞，例如WINDOWS的MEDIA PLAYER或QUICK TIME。其操作方式一如傳統的錄放影機，可前進、後退、快轉、暫停等。

白平衡

以人工光源拍照常會有偏橙紅色或偏藍綠色的現象。數位相機就針對這種缺失設計了一個修正的機制，稱為「白平衡」。所以，假如你是以一般燈泡或日光燈為光源來拍照，則可以啟動白平衡來修正偏色，但是記得使用後要還原。

使用一般室內燈泡光源的偏色。左圖是「白平衡」設定在「DAYLIGHT日光」的呈色情形。右圖則是設定在「TUNGSTEN燈光」的呈色修正情形。

使用一般室內日光燈光源的偏色。左圖是「白平衡」設定在「DAYLIGHT日光」，而以日光燈為光源拍照，影像偏藍綠色的情形。右圖則是設定在「FLUORESCENT日光燈」的呈色修正結果。一些高階的相機甚至有更多的「白平衡」設定選擇，例如「冷白」或「暖白」。

單元 02.4

數位相機的基本原理 →

影像的品質

數位相機比傳統相機更具機動性，它可以針對每一種需求，設定不同的影像尺寸與品質，不若傳統相機，只能一視同仁，整捲軟片只能允許一種設定。

攝影技術

握持相機的雙手保持穩定，是保證影像清晰的不二法寶。震動的手會造成模糊的影像，特別是在微弱光源下，因為需要減慢快門速度（如1/30秒以下），此時若相機不經意搖晃，常使影像不清楚。避免用手碰觸鏡片，假如有沾污應使用空氣刷與特殊拭鏡紙（布）擦拭。

陰霾多雲天室外拍攝人像時，可以使用閃光燈增加光量，讓色彩更亮麗；陽光下拍攝人像，則可以補光，減少不悅的明暗強烈反差。

逆光拍攝並不簡單，需要較複雜的技術，所以可先練習正面光或側面光。光線直接射入鏡頭會產生光斑，降低明暗對比與顏色的彩度。

影像品質

數位相機大多是以JPG（或JPEG）檔案格式來壓縮資料儲存影像。高度壓縮的JPG檔案，當然其體積一定較小，佔據記錄卡的空間也相對地減少；但是卻犧牲了影像的品質。高畫質的JPG檔案雖然佔用較大的儲存空間，但卻是值得。如果你僅打算購買一塊記錄卡，建議選擇容量較大者。

相機設定

如果你的相機可以設定ISO感光值例如ISO100－800，則建議選擇使用最低值；高感光值會令影像產生粗糙的「雜訊」。

許多數位相機都可自定每幅影像的尺寸，例如10×8英吋（1800×1200像素）或6×4英吋（640×480像素）。當然，像素越多影像的品質越佳，列印的效果也越優。低影質的影像只適用於網路或EMAIL的附加檔案。

數位伸縮鏡頭

有些數位相機並非使用光學伸縮鏡頭來放大影像；而是藉由「像素補差法」，用軟體來模擬放大效果，裁取整幅影像中央部位局部放大。但是過程進行中卻犧牲了清晰度。

白平衡

數位相機可依據光源的種類來設定白平衡，讓影像的色彩更為自然，無偏色之缺失。如果你實在無法決定如何選定，建議設為「自動」。

此圖是以傳統伸縮鏡頭拍攝，雖然已極度伸張，其被攝主體仍然太小。

改以數位伸縮鏡頭拍照，雖然影像放大倍率加大了，可是卻犧牲了清晰度。

微弱光源

在微弱光源下拍攝時，數位相機會自動地以亂數的方式，產生較亮的像素（雜訊）來修飾亮度不足的現象。建議在這種光源微弱的情況下，還是應使用閃光燈，但是不必期望有多好的光影戲劇效果。

清晰濾鏡

雖然相機內建有「清晰濾鏡」，但是絕對不要冒然使用其高設定值。否則會在被攝體的輪廓上，產生一些非常突兀的線條，而且無法修復。若一定要使用此濾鏡，那麼就將設定值降低；甚至根本不用，待稍後的影像處理階段再來修正。

無使用清晰濾鏡。

使用低設定值清晰濾鏡。

使用高設定值清晰濾鏡。

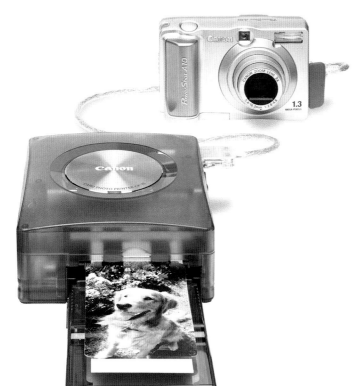

不經由電腦直接與數位相機連線，即可印出照片的印表機。

補救或重拍

雖說影像處理軟體可補救不良影像的缺失，但是與其浪費數小時寶貴的時間去勉強補救它，不如重新拍一張來得省事。若有下列情況，建議重來。

■ 失焦或模糊
■ 鏡頭不潔引起的影像模糊
■ 曝光過度或不足

單元 02.5

數位相機的基本原理 →

影像的傳輸

正確使用電腦的各項設定是數位影像傳輸的首要工作。如果你不巧遇到問題，以下是一些非常實用的救援方法，不妨一試。

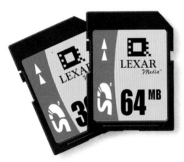

SMARTMEDIA影像記錄卡

影像記錄卡使用方法

SmartMedia影像記錄卡從數位相機內取出後，就必須非常謹慎，絕對不要去觸摸黃色金屬接點處。CompactFlash影像記錄卡雖然較厚實堅固，但是也要注意其底端那兩排細緻的插頭，不要蒙塵、沾污或損毀，絕對不可讓記錄卡受潮或沾上沙塵。用完之後即刻插回相機。

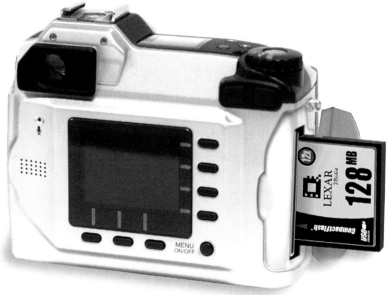

數位相機與128MB容量的
COMPACTFLASH影像記錄卡

驅動程式更新

數位相機或讀卡機的驅動程式，常會因為電腦作為系統的版本，產生不相容衝突而無法順利運作。解決之道是上提供該驅動程式的廠商的網站，尋找相容的技術資訊，並下載正確的驅動程式。按指示一步一步安裝妥當。

下載傳輸

一旦影像已捕獲在記錄卡無誤後,接下來的工作就是將記錄卡上的影像傳輸到電腦內。此時可用「複製」指令,把整個檔案全部拷貝至電腦內,原檔案保留;或用「剪下」指令,把整個檔案全部移植至電腦內,原檔案銷除。一旦已完成備份,原記錄卡可歸零再使用。

直接從相機下載

首先要確定電腦內是否已安裝該相機的驅動程式。如果你不熟悉安裝軟體程序,也不必擔心,只是依循安裝精靈的指示,按部就班操作就沒有問題了。安裝完成後重新開機,就可啓動驅動程式了。

建議在桌面上建立一個該驅動程式的「捷徑」,只要點按捷徑就可輕易啓動該驅動程式。以電纜線串聯相機與電腦,並且打開相機電源,點選程式上類似「下載」的指令後,影像的縮圖會出現在瀏覽器上,點選欲下載的影像,待原寸圖像顯示後,使用「檔案>另存新檔」指令,儲存影像於指定位置。若是要保有影像最佳品質,建議存成「TIFF」格式。接著就可以用其他影像處理軟體來加工了。

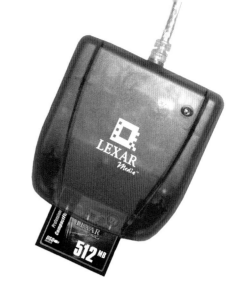

讀卡機

使用「口袋式硬碟」

假如必須長時間出遠門拍照,那麼如何存放影像是一個急待解決的事情。通常的作法是攜帶數塊高容量的記錄卡,或是配帶一台重量不輕的筆記型電腦來儲存影像。不過現在有一種新產品「口袋式硬碟」可解決此窘困。顧名思義它一定是短小精悍,重量輕容量大的最佳儲存設備。記錄卡充滿用整時,可將之直接插入口袋式硬碟以傳輸影像。硬碟容量大約是10至20GB,非常適合遠行拍照。

故障排除檢核表

如果記錄卡的圖像(ICON)未出現在桌面,請作下列檢查:
- 影像記錄卡是否正確地插入讀卡機?
- 讀卡機是否串接在電腦的正確連接埠上?
- 如果仍然無效,拔掉串連電纜線重新開機。

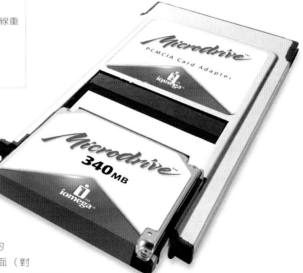

MICRODRIVE影像記錄卡與其口袋式硬碟

使用「讀卡機」

使用讀卡機前應在電腦上安裝驅動程式。記錄卡插入讀卡機與電腦連線後,記錄卡的圖像(ICON)應會出現在桌面(對MAC而言),或出現在「檔案總管」樹狀階層列中(對PC而言)。點選打開記錄卡的圖像,將全部圖檔複製或剪下,再貼到指定位置。接著就可以用其他影像處理軟體,以「檔案>開啓舊檔」指令開啓影像來加工了。若是要保有影像最佳品質,建議存成「TIFF」格式。。建議不要直接雙響圖檔ICON,因為這樣只會啓動瀏覽器,只能檢視縮圖,無法對所選影像做任何修改。

故障排除檢核表

如果無法傳輸圖檔,請作下列檢查:
- 電纜線是否串接在電腦的正確連接埠上?
- 相機的電源是否打開?
- 相機是否設定在「傳輸」或「播放」的模式?
- 是否插入正確的記錄卡?
- 如果仍然無效,檢查串連電纜線無誤後重新開機,再試。

單元 03.1

掃描機的基本原理 →
平台式掃描機

平台式掃描機是數位攝影工作不可或缺的基本設備之一，它的外型類似小型影印機，其最主要的作用是把擷取的光點轉譯成數位像素。

掃描機有三種基本型態，平台式、軟片專用與混合式。它的「光線感應器」與數位相機一樣，都是由對光線極為敏感的「感光耦合元件」CCD（Charge Coupled Device）所構成。不同的是，掃描機的諸多「光線感應器」不以方格狀，而是以長條狀排列；緊鄰光線感應器旁有一細小光源。在掃描過程中，每個「光線感應器」記錄所擷取的反射光點，並轉譯成數位像素。

掃描機的解析度

簡單說，解析度其實就是意謂「影像的品質」。掃描機的「光線感應器」越多，它能擷取反射稿的細節也就越細緻，影像的像素數目也越多。像素數目越多，列印的品質越好，但是圖檔的大小卻越龐大。所謂「解析度」就是「每一英吋長度內，所含像素的數目」，其單位為dpi。掃描機的最高解析度，是決定該產品價格的重要因為之一，dpi越高其價格也越高。600dpi是較常使用的數值；有些掃描機可到2400dpi，其實已經超出我們一般數位影像工作的需求。以成本效益角度而論，平台式掃描機是比專業級數位相機來的划算，它所能獲取的影像資料，要比數位相機高出許多，但價格卻低了數倍。對出學者而言，平台式掃描機可說是最基本，也是最便宜的設備之一。

連接埠

掃描機可以用許多種型式的連接埠與電腦連結，譬如，PARALLEL、SCSI、USB與FIREWIRE等等。每一種連接埠之傳輸資料的速度都不同。PARALLEL是最慢的一種，SCSI、USB次之，FIREWIRE最快。

以30DPI掃描

以60dpi掃描

以120DPI掃描

以240DPI掃描

「光學實點」與「模擬插點」

為了誇大產品的解析能力，許多廠商便使用了兩個專業術語「光學實點」與「模擬插點」，來描述其掃描機。其實「光學實點」才是該產品真正的解析能力，它是感應器實體的個數。「模擬插點」只是一種模擬放大的方法，利用補插點的原理以軟體運算，虛擬影像的解析度。「模擬插點」的原理並不難瞭解，它是以相臨像素的色彩數值為基礎，運算出可以補插的數值，再根據據該數值產生一個充當的模擬像素。由於是由許多虛構的像素所構成，所以「模擬插點」的影像之品質，絕對無法與「光學實點」的影像品質匹敵；即使宣稱該掃描機的解析度為9600dpi，它無法提供真正高品質的影像。

此圖是以最高的「光學實點」設定值600DPI掃描的結果。

此圖是以最高的「模擬插點」設定值3600DPI掃描的結果，雖然影像是放大了，但是其細節並不如預期的細緻。

色彩深度

掃描機所能辨識色彩的能力，也決定著它的等級。所謂辨識色彩的能力，就是其能獲取顏色資料的深度越精準；辨識能力越高，能擷取的顏色越豐富，影像的品質也越佳。就像畫家的調色盤，若色彩種類越多，畫家能夠應用的色彩越多樣。辨識色彩的能力就是所謂的「色彩深度」。目前的掃描機都能達到約16.7百萬色的「色彩深度」，也就是24位元的色彩模式。當然尚有一些高階產品，其色彩深度可達42位元（數兆色）。但是對非專業數位影像工作而言並無實質用處，因為一般噴墨印表機都是24位元的色彩模式，無法呈現其高超的應有效果。

平台式掃描機

平台式掃描機規格建議

需求：
最高解析度：600DPI
色彩深度：24位元或以上。

單元 03.2

掃描機的基本原理 →

掃描機的操作

掃描機的功能如同相機，可以捕獲黑白與全彩影像。再經由簡單的工具，可全方位地操控裁切、改善曝光值、修清晰度等效果。

掃描機的使用

掃描機可以應用兩類型驅動程式來操作，一種是「獨立的驅動程式」，另一種是「外掛模組驅動程式」。「獨立的驅動程式」如同一般的軟體，其作用只是驅使掃描機運作，在獲得影像且存檔後，必須啟動其他影像處理軟體，才能打開圖檔進行進一步加工。

掃描機驅動程式的標準使用界面

顧名思義「外掛模組驅動程式」是加掛在主程式上，在主程式開啟狀態中，可啟用掃描機的驅動程式來獲取影像，直接讀入工作台面後，驅動程式自動關閉。接著就可在主程式中進行下一步的影像處理工作。

大部份掃描機都是以外掛方式，將驅動程式安裝在Photoshop軟體上，或本身是TWAIN（Toolkit Without An Interesting Name）小軟體，它類似一組插座，用來連接主要應用軟體如Photoshop，與周邊設備如掃描機與數位相機等。

裁剪工具

裁剪工具如一個可隨意伸縮邊長的框架。使用時拖拉此工具，在預掃圖上框出所要裁剪的方形範圍，正式掃描時會依據此範圍捕取畫面。

解析度設定

解析度設定並不需要應用到計算機，來算出非常精確的數值。把握一個原則是：如果要以噴墨印表機列印，那麼在一比一的輸出影像尺寸中，其解析度應該約為300DPI；若是用於網頁上，其解析度應該是72DPI。

色彩模式選項

如同傳統感光軟片有彩色片、黑白等多種選擇，掃描機上的「色彩模式」也有RGB（紅光、綠光、藍光）、灰階、黑白等選項。RGB是最常用的模式，舉凡彩色照片、彩色印刷品、雜誌彩色內頁等都能處理。若是黑白照片、鉛筆素描等稿件，應選用灰階模式。至於只有黑白兩階的稿件，如線條稿、文字稿等，則應選用黑白模式。

以RGB模式掃描　　以灰階模式掃描　　以黑白模式掃描

放大倍率

這個選項的作用就好像是影印機上的「放大」與「縮小」按鈕。100％代表以後列印出的影像尺寸與原稿一樣。要記住，若要把小面積的原稿掃描後，再放大列印，其影像清晰度會相對地下降。所以要盡可能使用最大的原稿來掃描。

預設工具

通常掃描機上都內建許多預設工具，讓使用者以非常簡單的按鈕動作，令掃描機自動微調「色階」、「對比」、「亮度」等數值。當然「自動調整」並非意謂就能達到你所要的預期效果，如果它無法滿足你的需求，則建議你重新再試，或改為「手動調整」自己來操控，以找到最滿意的設定值。

亮度與對比設定

如果掃描原稿影像的明暗反差太弱畫面霧翳，則可微調「亮度與對比設定」滑桿，修正整體亮度與明暗對比後再掃描。但建議先掃原稿後，再置入影像處理軟體內來精確調整，效果會更佳。

不使用任何自動預設工具來掃描原稿。

字元辨識軟體

某些掃描機附帶「字元辨識軟體OCR」，如市面上常見的「丹青字元辨識軟體」、「蒙恬字元辨識軟體」。它可將掃描過的文字圖像，辨識轉換成可再編輯的「字碼」；對文書處理工作非常方便。

使用預設工具，自動調整明暗對比與亮度來掃描。注意與上圖不同之處。

檔案大小預視

在此處可以預先知道該掃描後的檔案，究竟有多大。建議不要使用超過24位元的模式掃描，以免檔案太大，運算緩慢。由於解析度越大，檔案大小也跟著遞增，譬如200DPI增加至300DPI，其檔案大小會倍增。所以應事先規劃好列印的尺寸，以免事後再裁切、調整，浪費時間與精力。

使用42位元掃描，檔案大小為12MB。　　使用24位元掃描，檔案大小為6MB。

單元 03.3

掃描機的基本原理 →

照片與印刷品掃描

每一種不同類型的原稿都需要不同的掃描方法，選擇正確的方法才能獲得高品質的影像。

掃描機驅動程式會依據各種類型的原稿，而設計不一樣的預設值。但是在產品說明書上卻很少提及。掃描過程中要把握以下最重要的三點原則：

■ 獲取足夠的像素總量，滿足列印照片時的需求。

■ 盡量保持原稿的影質。雖然掃描後的影像品質，絕對無法百分之百與原稿一樣，但也應該維持最高的真實度。

■ 獲取足夠的像素總量，過與不及都應避免；像素總量不足雖然不佳，可是像素總量超過也是浪費。

黑白照片掃描的設定

色彩模式：灰階。

反射稿解析度：噴墨列印定為200至300DPI，網頁或EMAIL附件定為72DPI。

透射稿（幻燈片）解析度：使用最高值如2400DPI。

濾鏡：不使用「清晰」，不使用「去網花紋」。

自動調整：不使用黑白反差自動設定。

亮度與對比：掃描後再置入影像軟體微調。

存檔格式：不壓縮的TIFF（TIF）格式，較適用於列印；JPEG（JPG）適用於網頁與EMAIL附件。

不加任何修正的掃描影像。

「反差」較高的掃描

「明度與對比」已經過修正的掃描影像。

彩色照片掃描的設定

色彩模式：RGB全彩。

反射稿解析度：噴墨列印定為200至300DPI，網頁或EMAIL附件定為72DPI。

透射稿（幻燈片）解析度：使用最高值如2400DPI。

濾鏡：不使用「清晰」，不使用「去網花紋」。

自動調整：不使用任何自動設定。若是為了配合某種印表機的型式而啟動自動調整，常會造成很難消除的偏差。

亮度與對比：掃描後再置入影像處理軟體微調。

存檔格式：不壓縮的TIFF（TIF）格式，較適用於列印；JPEG（JPG）適用於網頁與EMAIL附件。

此圖是以「自動調整」設定值掃描，色彩不盡理想。

秘訣

以高於24位元模式掃描是一種時間與精神的浪費，因為實際上並不需要。建議在正式掃描前，或在以影像處理軟體加工前，確實歸回24位元模式。

此圖是經過「手動調整」設定值掃描，色彩已改善許多。

黑白線稿掃描的設定

色彩模式：黑白。

反射稿解析度：600至1200DPI。

濾鏡：不使用。

亮度與對比：使用「高反差」。

存檔格式：不壓縮的TIFF（TIF）格式。

雜誌或書籍印物掃描的設定

色彩模式：RGB全彩。

反射稿解析度：噴墨列印定為200至300DPI，網頁或EMAIL附件定為72DPI。

濾鏡：使用「去網花紋」，不使用「清晰」。

自動調整：不使用反差自動設定。

存檔格式：不壓縮的TIFF（TIF）格式，較適用於列印；JPEG（JPG）適用於網頁與EMAIL附件。

秘訣

掃描印刷品不要使用清晰濾鏡，因為會造成「錯網」的花紋。應使用「去網花紋」濾鏡，其作用是把印物上的四色網點模糊，讓它們溶合以避免「錯網」的花紋。在影像處理軟體中再用「遮色片銳利化調整」濾鏡，恢復其清晰度。

黑白照片印刷品掃描也是如上設定；但使用灰階模式。

彩色印刷物局部放大可明顯見到四色的網點。

利用「去網花紋」濾鏡把印物上的四色網點模糊。

大圖原稿

如果原稿比掃描機台面還大，應將其分開掃描，最後在影像處理軟體中再重新組合。

單元 03.4

掃描機的基本原理 →

立體實物掃描

平台掃描機可以掃描立體實物，這些影像是日後合成影像的最佳素材。

用掃描方法獲取影像，確實比用其他數位技術與設備，來得更方便更快速。雖然平台式掃描機通常只用來掃描近似平面的物件，但只要再多一點巧思，其實也可應用它來掃描立體實物。其過程非常簡易，由於一般的掃描機都是組合式，所以首先要暫時拆卸掃描機的遮光罩，為的是要容納比掃描玻璃台更大的物件。

事前準備工作

先用擦拭光學鏡片的專用布（紙），仔細清除沾粘在掃描玻璃台上的指紋與灰塵。然後再鋪上一張透明度較好的膠片，避免物件與台面接觸時不慎刮傷玻璃表面。保持台面乾淨是非常重要的事前準備工作，可減少許多日後清除污點的時間與精力。

立體物件掃描的設定，與掃描彩色平面原稿一樣。

掃描機大概有能力捕獲立體實物約2英吋縱深的清晰影像，但是要關閉室內所有的燈光，並阻擋室外光線干擾，因為它們會影響掃描曝光效果。將選定物件適當的一面，朝下置放於玻璃台上。然後用一張白色的紙，把整個台面完全遮蓋住。

秘訣

適合掃描的物件材質：
花、任何有機物質、織物、不反光的金屬、木材、塑膠等。

不適合掃描的物件材質：
玻璃、銀器、透明塑膠物、著螢光漆物件、鍍金物品、上釉陶瓷器。

掃描設定
色彩模式：RGB全彩
解析度：噴墨列印定為200至300DPI，網頁或EMAIL附件定為72DPI。
濾鏡：不使用「清晰」。
存檔格式：不壓縮的TIFF（TIF）格式。

裁剪工具
拖拉裁剪工具，盡可能裁切掉多餘的背景，這會改善整體畫面的色彩與對比之呈現。

掃描之後的處理

掃描之後的影像必須用軟體善加處理，準備作為合成影像的素材。請參考並遵循以下的指示：

1. 利用縮放與各種選取工具，仔細選取物件的輪廓。
2. 清除背景。
3. 使用「色階」指令，修正物件的色彩對比（參閱80-81頁）。
4. 使用「色彩平衡」指令，修正物件的色彩。

透明背景

為了要能移動已經選取的物件，至另一個影像工作文件上，你必須設法使其背景呈透明狀。如此才能在處理軟體中，讓物件浮動於其他「圖層」上，待進一步加工。如果物件與原來背景的界線不明顯，致使不容易以工具選取，此時可暫時提高物件與背景的反差，讓界線明顯，這樣就容易選取；完成後在恢復其原本的反差值。

錯誤警示

當掃描機無法正確地呈現原物件的色彩時，影像會顯現一些紅色或綠色的錯誤像素，尤其是在亮位部分會更明顯。這些錯誤可以在影像處理軟體中，以「色相/飽和度」功能校正。

已經選取的物件等待進一步的影像合成。

經過仔細安排的合成影像，令人無法找出有任何破綻。

單元 03.5

掃描機的基本原理 →

軟片掃描與代工

如果你想把那些已經保留了許久的傳統幻燈片或底片數位化,可以使用軟片掃描機處理;送交專業的數位影像輸出中心代工也是一個理想的方法。

一般人都保留許多珍貴的幻燈片或底片,但是再使用的機會非常小。如今數位影像時代已來臨,經由軟片掃描機的數位化處理,這些老古董將會再現昔日的風華。軟片掃描機是專為35mm規格的軟片所設計,有些甚至可接受APS(Advanced Photo System)規格。35mm規格的軟片包括:彩色負像底片、彩色正像片(幻燈片)、黑白負像底片等。處理負像時掃描機會自動將之轉換成正像。

由於軟片掃描機都是在非常小面積的原稿上(約36mm×24mm)捕取像素資料,所以必須以非常高的解析度來掃描,例如2400dpi或更高。有些廠牌甚至可掃描出每張約20至30Mb的資料,足夠列印一張16.5×11.75英吋300dpi的照片。

軟片掃描機規格建議

需求:
最高解析度:2400DPI
色彩深度:36位元或以上。

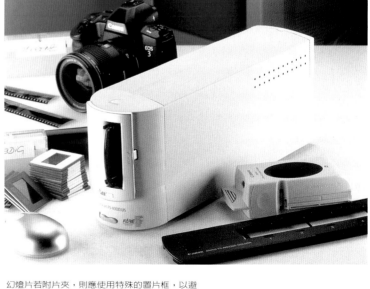

幻燈片若附片夾,則應使用特殊的置片框,以避免軟片溢出對焦點外,造成影像模糊。

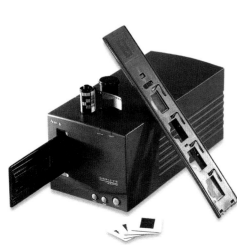

連接

軟片掃描機與電腦連接的型式，可能是較舊的SCSI，或目前最常用的Firewire。購買時要先確定你的電腦能支援軟片掃描機的連接方式。如果無法支援，就要設法另裝轉換卡以轉接。連接妥當後仍然無法使用，或是一再當機，那麼可能是驅動程式版本或是相容性的問題。必須連上該產品廠商的網站，針對軟片掃描機的型號，下載適當的驅動程式重新安裝。

兩種接頭轉換的接線。

掃描軟體

軟片掃描機的掃描軟體，其工具與操作方法，大體上與平台式掃描機類似。一些高階掃描機甚至附置「影像校正與強化軟體ICE」，在掃描進行中會自動去除畫面上的斑痕、污點，並修正色彩偏差使其更完善。

提高掃描速度

軟片掃描機的工作速度通常都要比平台式掃描來得慢，但是也有些辦法可提高其速度。建議使用該掃描機的「獨立的驅動程式」，因為它需要的RAM數量較少，運算因而更快；若使用「外掛模組驅動程式」，因其主程式佔用許多RAM，所以運算因而拖慢。用前者方式掃描理每一影像並存檔後，再打開主程式進行下一步加工。原稿的色彩若是很理想，掃描時應該關閉「影像校正與強化軟體ICE」。

此圖掃描自一張老舊的幻燈片，其色彩已因時間久遠而偏差與失掉光鮮，並且沾滿灰塵，這些都是昔日無法克服的嚴重缺失。

掃描過程中經過「影像校正與強化軟體ICE」處理後，影像顏色更為亮麗，灰塵斑點也減少許多。

數位輸出代工

並非每為數位影像工作者都必備一台軟片掃描機，必竟它是一種昂貴的設備。某些較有規模的數位影像處理中心，他們除了為顧客處理一些影像代工外，也替客人作軟片掃描服務。只要把軟片整理分類妥當，即可委請他們代工。

目前柯達（Kodak）公司提供兩種掃描代工產品，一種是「Picture CD Package」，包括照片一組與負像底片數位檔CD一片。圖檔格式是JPEG（jpg），MAC與PC電腦都相容。價格是傳統沖印的兩到三倍。另一種市是掃描影質較高階的「Kodak Photo CD」，一般是以彩色正像為主。其數位圖檔的大小規格較大，所以允許大尺寸的放大輸出，但仍然保有不錯的影像品質。Photo CD的影像應在如Photoshop這類處理軟體中開啟，再使用「遮色片調整清晰」濾鏡加工，影像效果會更佳。

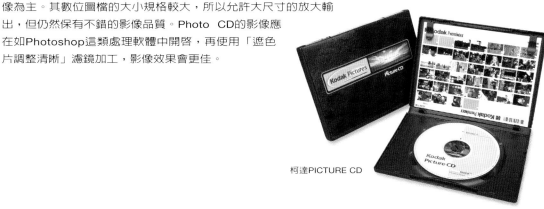

柯達PICTURE CD

單元 04.1

軟體應用程式 →

通用指令與工具

市面上的影像處理軟體種類繁多，五花八門；但是它們異中有同，都有非常類似的使用界面、指令與工具。

「方形選取工具」以拖拉方式，在影像上畫出一個以虛線構成的幾何選取區。

「魔術棒選取工具」會選取類似的像素。

若要建議數位影像工作入門者，剛開始應該買那一種專業軟體，實在非常困難。不過可以考慮買「軟體套餐」，也就是相機廠商為了市場競爭，有時會隨相機免費贈送或是以組合方式，用優惠價促銷；例如 Adobe PhotoDeluxe、Adobe Photoshop Elements或是MGI Photosuite。所有這些軟體都有非常類似的使用界面、指令與工具，與最高階、最專業的Photoshop 6.0 或Photoshop 7.0相通。

選取

數位影像處理的「選取」動作，要比一般文書處理軟體，在選取字碼的動作複雜多。在影像上選取一個特定範圍然後加以色調改變、特效處理等，而不影響其餘部位，這是選取的意義，其工具有許多種。

「幾何形選取工具」包括方形選取工具、圓與橢圓選取工具、水平與垂直單線選取等。使用時以拖拉方式，在影像上畫出一個以虛線構成的幾何選取區。至於不規則形的選取，就使用「不規則形選取工具」，包括磁性套索工具、徒手套索工具、多邊形套索工具等；配合移動滑鼠，可做不規則區域的選取。另有一「魔術棒選取工具」，它會依據所點選像素的色彩資訊（如色相、明度、彩度），擴大選取臨近的類似像素，並將之群化成一封閉選取區，這對選取非常複雜的形狀很有幫助，例如風景中的藍天。選取區域都是被虛線圍繞，範圍內就是可以數位加工的地方了。

剔除與擦拭

在原圖中要清除大面積區域，除了可用上述工具選取再剔除外，也可用「擦拭工具」仔細清除，讓其他部位獨立顯示。若是要在已清除區域中（如次頁圖例）置入其他影像，應注意不要讓它與其他非清除部位格格不入。擦拭也是一種塗掉背景的好工具，尤其是需要非常精密界定輪廓時。

可以用剔除或擦拭的方式去除背景。

圖層

專業影像處理軟體都有「圖層」的功能。想像圖層就像許多上下疊排的透明膠片，每一片上面都有獨立的影像，而且每一透明片都能設定不同的透明度，可以輕易地調整這些浮動圖層的上下位置，並且可以選擇各種模式，來與其他圖層組合。圖層是專業影像處理不可或缺的功能。

拷貝、貼上與剪貼簿

要將甲圖像中的某選取區貼到乙圖像中，必須先「拷貝」選取區，然後再「貼上」乙圖像中。其動作為「編輯＞拷貝」「編輯＞貼上」。一旦有拷貝動作，電腦會儲存一份選取區圖像到「剪貼簿」上，剪貼簿其實是一個暫時記憶區，它一次只能儲存一當次的「拷貝」，關機或當機後就消失。存在剪貼簿上的東西可以是字碼或影像，它們都可以讓其他相關的軟體使用，是一種相當好運用的轉移功能。

準備海洋與藍天白雲的背景圖。　　把剪裁的選圖處理過後，貼在背景圖上。

繪圖筆與複製圖章

數位影像處理軟體都有「繪圖筆」與「複製圖章」，「繪圖筆」包括毛筆、鉛筆、噴筆等，其作用就像實際的繪畫工具，筆畫粗細尺寸、筆壓力等均可依需要自行設定，顏色可從具有百萬種色料的調色盤中選取。

複製圖章就像實際的圖章，它的最大用途就是「修補」，首先界定圖章複製的區域，然後利用該工具將定義的顏色或影像，「蓋」在欲處理的區域。這個工具常用來修繕影像中的斑點、刮痕與破綻等。

圖中的屋簷頂到少女的頭部。　　使用「複製圖章」可輕易去除之。

特效濾鏡

影像可以經由各種濾鏡，改變它的紋理、花樣、色澤等，如同傳統的暗房效果；也可以做出扭曲、變形等光學特殊效應。濾鏡的變化程度可依需求自行設定、調整。濾鏡特效雖然迷人，但是運用時不要造作矯飾走火入魔。

不經過任何處理的原圖。　　經過濾鏡處理後的特效圖。

單元 04.2

軟體應用程式 →

預覽與外掛程式

五花八門的應用軟體，讓數位影像處理變成了多采多姿的創意與特效的嘉年華會。

大部份的軟體開發廠商都提供「試用版」軟體，讓消費者從其網站下載試用。如果你的網路頻寬夠大，下載速度夠快，其實這也是一個「貨比三家不吃虧」讓使用者能體驗該產品的好機會。通常「試用版」軟體僅有三十天的使用期限，而且某些功能無作用，無法列印與存檔。

EXTENSIS PHOTO FRAME 2.0

這是一個支援Photoshop與Photoshop Element的外掛程式。它提供上千種各式各樣的邊框特效，整塊CD內容包括傳統邊框、幾何形遮片、勁爆不規則形、隨意偶然形等，可讓平凡的圖像瞬息萬變，脫胎換骨。此軟體加掛於主程式的濾鏡下，開啟後出現另一使用界面，一切效果都在此處自行設定，譬如色彩、透明度、大小等。執行指令後，邊框即以圖層方式呈現。此軟體同時有Mac版與Pc版。不妨到該官方網站www.extensis.com下載試用版。

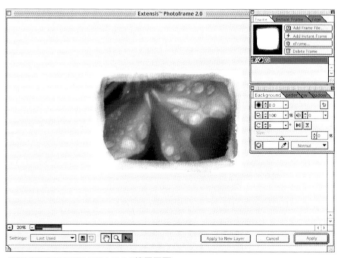

EXTENSIS PHOTO FRAME 2.0使用界面。

未經過邊框處理的原圖。

經過水彩渲染邊框處理過的圖。

ANDROMEDA

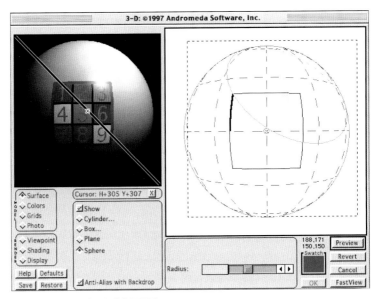

ANDROMEDA 3.0濾鏡程式使用界面。

如果要把平面影像彎曲成3D立體狀，那麼Andromeda 3-D外掛濾鏡程式是最佳選擇。藉由各種數據設定，它可以依據曲面形狀，不論是圓柱形或球形，把平面的圖像毫無破綻地貼上。並且可加上如塑膠、金屬等各類材質的反光效果。它支援Photoshop3.0以後的各個版本，以及PaintShop。可到www.andromeda.com網站下載試用版。

XENOFEX

Xenofex外掛濾鏡程式用來為影像加上額外的肌理質感。它有一個非常親切可愛的使用界面，其上有一目瞭然的各類滑桿、按鈕與預視區，讓使用者一一測試直到找到所喜歡的效果。Xenofex1.0版有16套濾鏡，包括水滴、雲霧、皺紋等。可到www.xenofex.com網站下載試用版。

以掃描機獲取的
影像原圖。

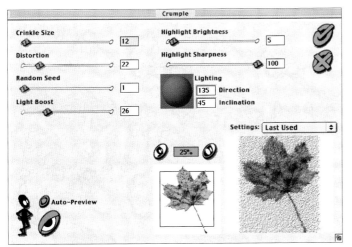

XENOFEX外掛濾鏡程式使用界面。

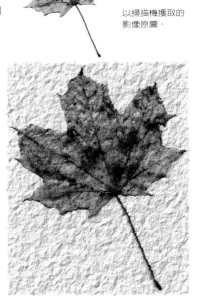

使用XENOFEX「皺紋濾鏡」後的效果。

單元 04.3

軟體應用程式 →

MGI PHOTOSUITE 套裝軟體

PHOTOSUITE是一套專為網頁影像與數位攝影入門者設計的軟體，簡潔實用是它的優勢，非常受使用者喜愛。

PHOTOSUITE的工作界面。

註腳

價格：□有時會與數位相機或掃描機成套促銷。

等級：基礎入門

試用版下載：
WWW.MGISOFT.COM
**WWW.PHOTOSUITE.CO
M**

單純簡易的使用界面設計，消除了初學電腦者的焦慮與恐懼。Photosuite就是以這樣的產品策略獨樹一格，贏得數百萬套銷售的佳績。簡單的按鈕操作就好比使用販賣機一樣輕鬆，不像一些專業級的軟體令人生畏，是一套入門的初階影像處理軟體。

工具

PhotoSuite除了內建一些通用的影像處理工具外，它最大的特色就是提供如影像管理、影像儲存、影像搜尋等額外的功能。讓使用者方便組織其圖檔資料庫。其他如「消除閃光燈紅眼」、「調整反差」、「色彩平衡」等工具均垂手可得。

網頁工具

想要學習網頁設計，卻不想碰觸惱人的HTML程度語言，PHOTOSUITE內建許多網頁樣板、字型、動畫等素材，配合各式各樣的網頁設計及網路發行工具，讓你輕輕鬆鬆建置活潑生動的個性網站。

動畫

製作動畫是PHOTOSUITE的另一特色。它有一簡易的GIF（GRAPHICS INTERCHANGE FORMAT）編輯器，可將單格影像依動作次序組合成一組「動畫」；並可置入網頁或單獨播放。

虛擬全景

最新版的PHOTOSUITE可以模擬360度全景視野效果。它是由一連串48張單獨影像組合而成，置入網頁後以360度旋轉播放，用來顯現如博物館、畫廊、商店等虛擬空間，讓觀看者有親臨現場的視野感受。目前這種虛擬全景在網頁裡非常盛行。

相容性

目前只有PC版，僅支援WINDOWS 95、98、ME、NT 4.0 、NT2000，以及IE與其他網頁製造程式。

系統需求

最小系統需求如下：
PENTIUM II 處理器，32MB RAM，SVGA視訊卡，800×600顯示器，200MB硬碟空間。

PHOTOSUITE關鍵字搜尋界面。

PHOTOSUITE虛擬全景。

PHOTOSUITE單格放映選項。

單元 04.4

軟體應用程式 →

ADOBE PHOTOSHOP ELEMENTS套裝軟體

ADOBE系列產品最令人爭議的就它的高價位；不過最近的銷售策略卻也慢慢地平價化。但是最受一般業餘者歡迎的，是脫穎而出功能齊備的PHOTOSHOP ELEMENTS。

註腳

價格：□有時會與數位相機或掃描機成套促銷。

等級：初級至中級

試用版下載：
WWW.ADOBE.COM

Photoshop Elements雖說是業餘的影像處理軟體，但是麻雀雖小五臟俱全，它具備與專業高階的Photoshop類似的基本功能；舉凡各式各樣的影像工具、網頁建構、列印輸出等，應有盡有（參閱46至47頁）。Photoshop Elements的價格約為Photoshop的四分之一，適合那些剛踏入數位攝影領域的初學者接觸的第一套軟體。最新版的Photoshop Elements內建與Photoshop 6.0一樣的工具資訊欄，置放於工作台面上方，讓使用者隨時掌握正在使用工具的動態，並可輸入各項設定值。

PHOTOSHOP ELEMENTS的工作界面。

工具

Photoshop Elements的界面設計，也考慮到那些想以後還要進階的初學者，因為它都採用了通用的工具與指令，例如色階、圖層與動作紀錄等。雖是初級影像處理軟體，可是使用界面的呈現卻不淪為電玩

PHOTOSHOP
ELEMENTS的工具
箱。

級，也不輸專業級。主要工具都盡量現身於工作台面而不隱藏，各種浮動視窗也可依據需要機動呼入或退出。

Photoshop Elements把所有濾鏡的效果用圖像表示，並不像專業級軟體自認為使用者已經進入狀況，而僅以文字描述。線上練習提供及時的指導，示範各種工具使用法與效果製作步驟，例如色調校正、刮痕與污斑清除等。使用者只要循其步驟，按部就班操作都能解決問題。

PHOTOSHOP
ELEMENTS的「說明
幫手」與其「對話
框」。

網頁工具

PHOTOSHOP ELEMENTS與PHOTOSHOP6.0共用了許多相同的自動化指令，例如「建立縮圖」、「圖片組合集」、「網頁圖庫」等。並且也支援協力廠商的外掛程式，例如EXTENSIS PHOTOFRAME邊框特效。GIF動畫工具為喜愛動態網頁製作者，提供基本的繪製功能。網頁用圖檔自動儲存指令，能將影像直接以壓縮的JPEG格式存檔，不再需要多次的轉換手續。

相容性

支援MAC OS 8.6以後的作業系統，WINDOWS 98、2000、NT4.0、ME作業系統均相容。

系統需求

最小系統需求與PHOTOSHOP一樣。
PENTIUM處理器（WINDOWS PC），POWERPC處理器（MAC），64MB RAM，800×600顯示器，125MB硬碟空間，CD-ROM光碟機。

未經處理的原圖。

使用「閃光燈紅眼消除」後的結果。

未經處理的原圖。

使用「邊框」特效後的結果。

單元 04.5

軟體應用程式 →

ADOBE PHOTOSHOP 套裝軟體

ADOBE PHOTOSHOP是數位攝影工作者，最終的使用選擇；同時也是目前功能最齊全、效果最精密的專業影像處理軟體。

工具箱

如果你想正式成為設計界、出版界、印刷界或多媒體界的專業人員，那麼Adobe Photoshop便是標準的必備軟體，它同時支援Mac與PC平台，幾乎可以讀取任何格式的圖檔，也可儲存任何影像處理軟體的檔案格式。這套軟體是完工針對專業領域的高階軟體，所以凡是數位攝影的加工作業，它都游刃有餘；色調分離、高反差、加減光等傳統暗房特效，以及自創的偶然效果，都讓Photoshop成為此間的翹首。唯一令初學者感到困擾的是，它用了許多科技術語，來敘述一些原本在傳統攝影領域裡的技法與現象。

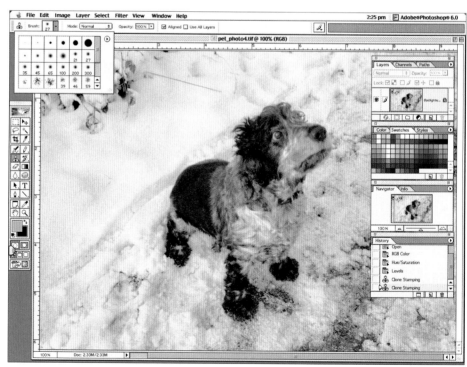

PHOTOSHOP的工作界面。

註腳

價格：□昇級版的價格約為正式版的三分之一。

等級：專業級。

試用版下載：
WWW.ADOBE.COM

工具

Photoshop其實是綜合了電腦程式設計與美工設計兩大範疇的智慧，所開發出來的產品，因此幾乎為相關業界樂於採用。最近版本中最為人稱道的就是「動作步驟紀錄」功能，它可記憶約100個操作記錄，並且可隨時回復到選取的步驟，但是一旦關閉文件步驟紀錄就消失。此功能這對尚無經驗的初學者非常有助益，免除了一失足成千古恨的窘境。

另一強大機能是「圖層」。它如同許多張互相上下疊合的透明膠片，每一次只處理一張圖層，而不會干擾到其餘圖層；若是作品無法一完成而必須存檔，那麼它也允許保留圖層效果，以特殊的檔案格式儲存。隨著技術逐漸精進，你可充分應用各種暗房與彩繪工具，來處理影像作品讓它更臻為完善。

Photoshop固然十分專業不免較難使用，可是也內建許多簡單易用的濾鏡、合成、染色等指令；不過令人生畏的專家工具還不少，例如筆形工具用來拉出曲線製作選取區域，色階調整指令用來改善色調與對比，雙色調指令用以模擬雙色或單色之特殊印刷效果。

外掛程式

支援PHOTOSHOP的協力廠商非常眾多，所以與它相容的外掛程式也不少，可依據個人的需求，建構自己的軟體環境。網際網路中也有成千上萬的PHOTOSHOP愛用者討論網站，專門探討各種問題，提供測試報告，下載共享資源與解答疑難雜症。

網頁工具

PHOTOSHOP內建一「網頁圖片庫」指令，可以立即為已建檔之資料夾內的影像，建置一個簡易的網站，供人瀏覽欣賞。

相容性

與 MAC OS作業系統8.5、8.6、9.0、X以上，或WINDOWS 98、2000、NT作業系統都相容。

系統需求

最小系統需求與PHOTOSHOP一樣。
PENTIUM處理器（WINDOWS PC），POWERPC處理器（MAC），64MB RAM，800×600顯示器，125MB硬碟空間，CD-ROM光碟機。

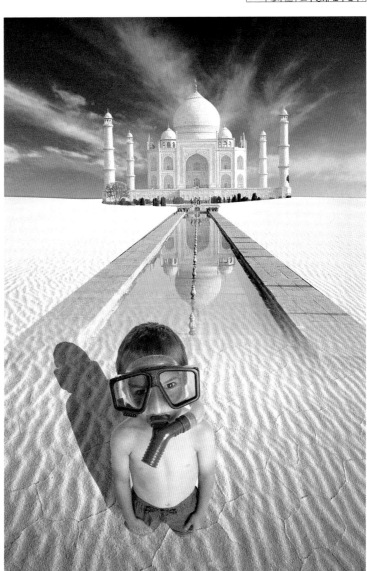

PHOTOSHOP的圖層功能讓複雜的影像合成工作變為較簡易。

PHOTOSHOP的動作步驟紀錄浮動視窗。

單元 04.6

軟體應用程式 →

JASC PAINTSHOP PRO 7 套裝軟體

PAINTSHOP PRO 7軟體只有PC版本。多樣的功能設計讓PC的使用者獨享影像處理的樂趣，是進階級數位影像工作者不可或缺的創作工具。

工作視窗

雖然PaintShop Pro在價位或氣勢上不若Photoshop那麼昂貴豪華，但是它們卻有許多相通的工具與指令，譬如圖層、控制色調與對比的色階，以及可以多次回復的步驟紀錄。PaintShop Pro第七版發行以後，它的聲望與評價逐漸為設計界所認同。

註腳

價格：□□

等級：中級與入門級適用。

試用版下載：
WWW.JASC.COM

工具

PaintShop Pro主要的服務對象是中階的數位攝影工作者。它配備所有經常常會用到的工具，譬如彩繪工具、繪畫工具與修補閃光燈紅眼、刮痕、污點的工具。並且內建許多精緻的染色、塗色工具。也足以勝

任各類動畫製作、商標設計，甚至網頁設計等工作。

其實PaintShop Pro也適合初學者，它的豐富內容足夠你研究摸索一段時日，所以可不必急著更新高階軟體，這也是好處之一吧！

PAINTSHOP PRO的色相對話框。

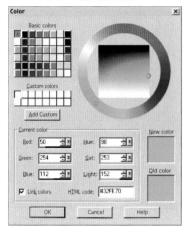

PAINTSHOP PRO的色階分佈圖與對話框。

PAINTSHOP PRO的色盤對話框。

PAINTSHOP PRO的閃光燈紅眼消除工具。

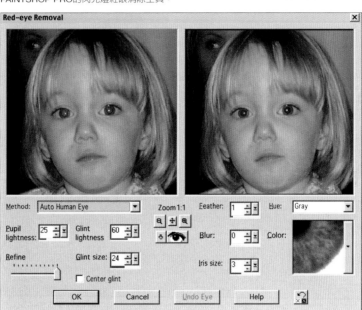

照片工具

PAINTSHOP PRO針對一般攝影所常發生的缺失，設計了一系列的微調工具來修正之，例如閃光燈紅眼、反差太強或太弱、粗糙微粒、刮痕、污斑、色調偏差等。該軟體幾乎可以讀取近50種不同的圖檔格式，甚至也支援PHOTOSHOP的獨立.PSD格式。單憑這些優點就值得把它列入基本配備之一。

網頁工具

PAINTSHOP PRO也為網頁製作者設計了不少簡潔方便的工具，例如動畫、影像地圖、影像分割、影像滾動與資料壓縮等。

相容性

支援WINDOWS 95、98、2000、NT4.0。

系統需求

500MHZ 處理器，128MB RAM，1024×768顯示器。

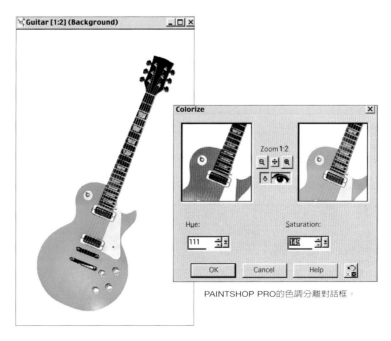

PAINTSHOP PRO的色調分離對話框。

數 位 攝 影

單元 05.1

攝影技術精要 →

基本攝影技法

與其花費許多精力在電腦上修補殘像敗影,不如熟練各種攝影技法,捕捉優良光影。事前充分準備勝過事後耗時的修補。

決定性的瞬間

偉大的攝影家能夠拍出偉大的作品,只因他隨時都把相機準備妥。所以你也應該擦亮鏡頭,電池充滿,隨時等待決定性的瞬間。不論到何處請隨身背掛相機,待中意的美景在眼前閃過,你就有萬全的準備全力以赴勇奪佳作。

握緊相機

未能確實穩固握緊像相機,常是造成影像模糊,或是鏡頭上佈滿指印最主要的原因。由於數位相機體積小巧玲瓏,有時確實是相當不易操控,尤其是設定其上的功能按鈕時;所以隨時練習才是根本解決之道,所謂「熟能生巧」正是也!拿握相機的方法如下:五指自然握拳,接著把機身放入手掌與虎口間,靠拇指與其餘四指穩當地握住機身;不需太用力,只要能堅守位置就好,否則肌肉容易疲乏。不要讓相機在手中四處游動,那是鏡頭容易沾污的主要原因。

數位相機取景的地方有兩處,一是LCD液晶顯示器,另一是機身上的取景窗;但只有LCD上的影像才是真正透過鏡頭擷取到的影像。取景時除了一手握緊相機外,並以另一手掌托扶機身底部。兩手肘應像在打靶一樣緊靠身體,避免震動。

光線的品質

柔和的光源效果。

強烈的頂光效果。

所有攝影光源中最捉摸不定,最難控制的大概是自然光了!有薄雲的晴天是拍照最佳時機,因為此時的色彩呈現最正確,光量最充足細節最易顯現。反之,多雲的陰霾天無法讓色彩亮麗再現;由於光線不足,也讓影像清晰度降低,所以並不是一個拍照的好日子。日正當中也不適宜拍照,因為光線會在被攝體上留下濃烈的不悅陰影,而在受光部位造成曝光過度,色彩盡失的現象。不同的光線各自有個性,對被攝主體的詮釋也大不相同,所以每一種主題要選對光線來表現,這是攝影的第一要領。

光線的角度

對初學攝影的人而言，永遠背對光源似乎是較佳的選擇。但是你也必須適度地調整相機、光源與被攝物之間的相對位置，避免光線直接射進鏡頭，造成光斑破壞畫面，這種嚴重的白色光影很難用電腦軟體來補救。

光線直接射進鏡頭造成光斑破壞畫面。

相機背對光源較易拍到好影像。

相機保養

「預防勝於治療」是相機保養的真正意義。確實認真的相機保養，是確保影像品質超高的唯一方法。相機在長期使用的過程中，經過風吹雨打難免老化損傷；尤其是鏡頭又易沾粘灰塵油漬，導致鏡片解像力降低，消弱影像顏色的濃度，降低明暗對比與清晰度。鏡頭是相機的靈魂之窗，一旦污損很難再有優質的的佳作。所以永遠記住，不使用相機時一定覆上鏡頭蓋；鏡片上若有污物應使用拭鏡專用紙（布）謹慎擦拭，避免傷及精密的鏡片。

清晰的鏡頭能表現亮麗的色彩。

污損的鏡頭讓色彩渾濁對比降低。

單元 05.2

攝影技術精要 →

快門與光圈

光圈與快門的完美組合，是謂正確的曝光；但是有時候兩者不按常理的配合，卻是創意表現的開始。

所有數位相機都有「完全自動測光模式」，針對近攝、夜間、運動、人像、逆光等特殊情境，以預設程式來解決曝光問題。光圈值與快門值的決定完全由相機程式主導，使用者無須擔心，只管拍攝即可。

自動功能

數位相機有三種基本的自動測光模式，一是「完全自動式」一是「光圈優先式」另一是「快門優先式」。「完全自動式」就是光圈與快門的組合，由相機完全代勞你只負責按下快門鈕即可。「光圈優先式」是允許使用者手動設定光圈值後，再由相機自動配合設定快門值。而「快門優先式」是允許使用者手動設定快門值後，再由相機自動配合設定光圈值。當必須先考慮「景深」因素時，請用「光圈優先式」自動測光模式會較理想；若是想捕捉影像動態的效果，那麼就必須選用「快門優先式」自動測光模式。但是對有經驗的攝影者而言，「完全手動」才是他們的最愛，因為能夠由作者自己決定各種創作要素，才可謂真正的藝術。

光圈（值）

光圈葉片位於鏡頭內部，是由一組可轉動的金屬片環繞而成，圍繞中心形成一個可自由縮放的開口讓光線進入到達CCD感應器。開口越大進入的光量越多，反之亦然。開口的大小以「光圈f值」來表示，它的標準數列呈現如下：…f/2.8、f/4、f/5.6、f/8、f/11、f/16、…。光圈f值越大開口越小，光圈f值越小開口越大；所以此處的f/2.8開口最大，f/16開口最小。相臨兩個數目之間的光量多寡，有倍數（2或1/2）的關係。

快門（值）

數位相機都有一類似黑色布簾，可開閉的機械裝置，謂之「快門」。快門完成一開閉動作的時間稱為快門值。快門打開時可讓光線進入到達CCD感應器。不同的快門速度可獲得大異其趣的影像動態效果，慢速快門如1/15秒，所捕獲的動態影像會模糊，高速快門如1/125秒所捕獲的動態影像會較清晰，這樣的快門速度大約都能凝結人類的動作。1/1000秒幾乎能凍結高速運動體，如賽車等。標準快門數列呈現如

以快門值1/2秒所拍攝運動體的模糊狀影像。

景深

當我們看一張照片時，可以發現焦點面上的影像最清楚，愈往此臨界點前進或遠離的影像愈來愈模糊；也就是說，以此臨界點為中心影像前後清晰的範圍有一定的距離，這就是所謂「景深」現象。景深受光圈開口的大小影響，口徑愈大景深愈短；口徑愈小景深愈長。人像攝影宜使用較小的景深，讓主體凸出於背景前；景觀攝影就使用較長景深，讓所有景物歷歷可見。

以F/4光圈值所攝得的人像，只有眼睛部分位於景深範圍內。

以F/16光圈值所攝得的風景照，前景與遠景都位於景深範圍內。

下：…1（秒）、1/2（秒）、1/4（秒）、1/8（秒）、1/15（秒）、1/30（秒）、1/60（秒）、1/125（秒）、1/250（秒）、1/500（秒）、1/1000（秒）、…。相臨兩個數目之間的光量多寡，有倍數（2或1/2）的關係。

以快門值1/125秒所拍攝運動體的清晰影像。

用「B」快門值拍攝的夜景，快門打開數分鐘讓光點拖拉出軌跡。

單元 05.3

攝影技術精要 →

鏡頭效果

當然，數位相機鏡頭的首要任務是為了聚焦成影；不過除此之外，它確實有更具創意的其他功能。

對焦

每一個鏡頭都有所謂的「焦距」，它有一最小的對焦工作距離，超過此最小的距離，會令對焦失效影像模糊。如果你實在不知道該鏡頭的最小對焦工作距離，建議在近距離拍攝時不近過一公尺。若還是必須近攝，則選定適當距離後再以伸縮鏡頭拉近主體，不要用廣角鏡頭貼近拍攝。

望遠鏡頭能把遠處的景物放大。

固定焦距鏡頭

數位相機所配置的鏡頭有兩類型，一是「固定焦距鏡頭」，另一種是「變化焦距鏡頭」，低階相機常配備固定焦距鏡頭。使用這種鏡頭拍攝時，你必須依據取景範圍，將相機推前進或拉後退來配合構圖。適合在一般的場合使用，如家居生活、喜慶宴會、闔家旅行等。

變化焦距鏡頭

又稱為「伸縮鏡頭」，在一個鏡頭中包含「廣角鏡頭」、「標準鏡頭」與「望遠鏡頭」三組功能。顧名思義，廣角鏡頭就是鏡頭的視野比人眼來的廣闊。它會把景物縮小，空間感

廣角鏡頭距會有距離推遠的失真現象。

數位相機所配備的固定焦距鏡頭，通常可用在多種攝影場合。

放大，所以適合在室內或擁擠的場合使用。標準鏡頭的視野和人眼的類似，所以非常適用於一般主題攝影，是最常用的鏡頭。望遠鏡頭會把遠處景物放大，空間感壓縮，讓人能從遠處拍攝到不易接近的主體，常用於野生動物攝影。「近攝鏡頭」專為拍攝微小物體而設計，讓鏡頭能非常貼近主體拍到放大的影像，例如花朵、昆蟲等。

無接縫全景照

使用廣角鏡頭來拍攝無接縫全景，並非好方法，因為前一張影像與後一張影像會因為廣角鏡頭的變形與失真現象，而無法順利連接妥當。建議改用「標準鏡頭」或「望遠鏡頭」拍攝，成功的可能性較高。

近攝鏡頭能貼近主體拍到放大的影像。

焦點

數位相機有「自動對焦」與「手動對焦」兩種方式。使用自動對焦時要特別小心「失焦」。為了避免失焦，請永遠把對焦框對準焦點處，並鎖定之。例如拍攝大頭人像時，鼻子、耳朵都非對焦點，眼睛才是正確對焦處。

選擇性對焦作品。

選擇性對焦

選用F/4光圈值以製造短景深，將焦點對於主體某一點上，讓其餘部分漸次溢出景深外，以使對焦點處成為視線的重心，這就是「選擇性對焦」；商業廣告攝影常使用此技法，不妨試一試！

以小光圈值拍攝選擇性對焦技法的作品。

變形與失真

「廣角鏡頭」與「望遠鏡頭」會造成空間失真與影像變形的光學錯覺。

廣角鏡頭的變形與失真

廣角鏡頭的影像放大率小，所以拍攝到景物之影像較小，但是「距離失真」的效果，會隨鏡頭焦距的縮短而增強；焦距愈短的鏡頭，距離推遠的失真現象愈明顯。愈接近鏡頭的景物，其影像會愈大，離鏡頭者其影像會愈小；所以在底部往上拍攝此高樓建築物，會有金字塔狀的變形現象。離鏡頭邊緣愈近的影像，其畸變度愈大；離中心愈近的影像，其畸變愈小，所以團體照兩旁的人像會變形。

廣角鏡頭的變形現象。

望遠鏡頭的變形與失真

望遠鏡頭的影像放大率大，所以能拍到較大的影像。它的壓縮距離的失真的現象，會隨鏡頭焦距的增長而增強；焦距愈長距離壓縮失真愈明顯。鏡頭焦距愈長，在其他條件相同的情況下，其景深愈短。由於鏡頭內的反射及空氣等因素之影響，長焦距鏡頭所拍攝的影像反差對比都會較低。

望遠鏡頭的空間失真現象。

單元 05.4

攝影技術精要 →

視點與構圖

偉大的攝影創作並不一定來自昂貴的相機；相反地，偉大的作品常來自那與眾不同的攝影眼。

「鳥瞰」視點。

視點

凡人常習慣以約150公分的視線高度看世界，但是如果攝影人永遠以這個高度拍照，那麼他的作品將會永遠平淡無奇。不妨試一試小孩的視點，只要蹲下來看，天空會更寬廣，建築物會更高大，世界會大不同。若是趴下來看就是「蟲視」，這種難得的視野很具誇張戲劇效果，走動的小孩變成巨人，小草化為高大巨木。站在摩天大樓頂上往下看就是「鳥瞰」，此時行人成為螞蟻，車輛是爬蟲，一切都顯得渺小無意義。攝影時置放相機的地點是謂「視點」，它決定了鏡頭的視線角度，視點強烈地影響被攝物體的形狀、透視線與構圖。

「蟲視」視點。

善用線條

線條是視覺的誘導線。我們所居住的空間一個充滿垂直線、水平線與曲線的線條世界是。所以攝影時應該善加利用這些線條，來引導觀者的視覺，由「前景」漸進到「中景」最後到「遠景」，或是不著痕跡地誘導到畫面的主題中心。

斜線充滿了戲劇性的張力與動感，能化平淡為活潑。隨時轉動相機的水平角度，透過取景窗看看主體在傾斜的狀態時有何不同的心理效應。但是要記住，風景照中的地平線還是盡量保持水平，因為這是最自然的現象了。

斜線除了表達張力外，也暗示運動勢態。如果畫面有對角斜線，觀者的視線通常會由上部順著斜坡往下移動，此處可能就是畫面趣味中心了。

線條是視覺誘導的有力工具。

對稱與非對稱構圖

所謂攝影構圖，就是在取景窗內仔細安排每個視覺要素之間的位置，讓它們有一和諧的美感關係。簡單說就是諸多視覺要素的「取」與「捨」。「對稱」是指將視覺要素安放於畫面軸心相對的位置，一如鏡像；對稱構圖是最穩當的平衡。除此之外的都屬「非對稱」構圖，是屬於視覺的心理均衡狀態，可能需要些許構思才能達成。

非對稱構圖。

對稱構圖。

視覺趣味

小型相機所拍得的照片都是長方形，不過不要忘記正方形或超廣角全景的可能性。不隨波逐流的個性常是偉大作品必備的條件之一。優秀的佳作不必單靠風花雪月的美景，其實攝影就是以「光」與「影」為素材來表現創意，善用這兩個要素來拍照，才是攝影最迷人、最重要的本質。

超廣角全景。

斜線充滿了戲劇性的張力與動感。

光與影的絕佳演出。

單元 05.5

攝影技術精要 →

閃光燈

閃光燈是在光線情況不佳的環境下攝影時不可或缺的輔助工具；但是只要稍加瞭解其基本操控原理，它的妙處真是無窮盡。

閃光燈的好處

閃光燈除了可以改善光線不足的缺失外，其實最明顯的優勢就是提高顏色濃度，讓色彩更亮麗，使色彩層次更細膩。接近1/1000秒超高的閃光速度，幾乎可以凍結所有的運動體的動態影像，也是拍攝運動主題不可缺少的設備。

內建式與外接式閃光燈

大多數的數位相機都內建閃光燈組，當然每一種閃光燈的功率不盡相同，不過其有效距離很少能超過16英尺。如果要想滿室生輝光線充足，單靠建閃光燈是不夠的，它只適用於人像攝影，大場景的攝影是無能為力的；必須另外加掛「外接式閃光燈」並與「熱靴插座」連結。

較高階的數位相機都配備「閃光燈熱靴插座」，用以加掛「外接式閃光燈」。如果你的相機有此裝置，則盡量選購同廠牌的閃光燈，因為這樣的組合才能讓兩者的自動功能串聯，而不會失效；當然其他廠牌的閃光燈也可用，但是必須忍受無法發揮自動功能串聯的不便。

閃光燈可補光也可凍結運動影像。

閃光燈指數

閃光燈的強度以「閃光燈指數GN」來表示。GN值由下列公式取得：此閃光燈光線的最大有效距離（公尺），乘以此有效距離時的有效光圈值（使用某一特ISO值的軟片）。例如使用GN值40（100 ISO）的閃光燈，拍攝10公尺外的物體時，其有效光圈值應是F/4。閃光燈指數GN越大，光源的強度越大。

適用閃光燈時機

室內
■ 光線不足的警告燈（聲）出現時。
■ 當被攝物立於人落地窗前時。
■ 當被攝物周圍有大片色彩濃烈的牆壁時。

室外
■ 夜晚時分。
■ 在大太陽光底下拍攝人像，去除強烈陰影時。

閃光燈補光

閃光燈作為消除剪影的補光的工具。

閃光燈會在被攝者的眼睛產生強光點使眼神炯炯有神。

當遇到逆光環境時，被攝主體常會形成全黑剪影，暗部細節層次盡失。此時可用閃光燈作為「補光」的工具，發揮輔助光源的功能，減弱剪影效應重拾暗部細節層次。在大太陽光底下拍攝人像，極易產生強烈的陰影，尤其是下巴、眼窩處最明顯。此時利用閃光燈補光是最理想的作法，唯必須注意其強度不要大過太陽光，以免顯得不自然。閃光燈人像攝影時會在被攝者的眼睛產生強光點，使眼神炯炯有神，這也是好處之一。

避免失誤

雖然閃光燈在光源微弱的攝影環境中確實是有助益，但是它也有一些限制需要事先瞭解，否則事後極易失望。自動閃光燈的自動機能就像冷暖氣機的溫度調節器，當到達設定的溫度時會自動停止壓縮機作用；當射出的光線碰到被攝物，並反射到相機（或閃光燈）時，閃光燈會依據光量的需求，自動決定何時關閉光源。因為這些動作都是以光速進行，所以我們無法察覺。當有其他物阻擋在閃光燈與被攝物之間時，自動功能會失算並告失敗，被攝物會曝光不足，而干擾物卻會曝光過度；所以拍攝前宜清場。

其他物阻擋在閃光燈與被攝物之間時，自動閃光燈會失敗。

閃光燈改良小技巧

DIY改良法
■ 閃光燈的缺點之一就是光線效果平板缺乏立體感，光影對比強烈。這些缺點都可藉由一些小小技巧改善。在閃光燈頭前面加上一小張製圖用描圖紙，來擴散光線讓光線更柔和，可減少光影對比強烈的現象。適合用於人像攝影，雖然會降低光量，確可帶來賞心悅目的結果。

■ 閃光燈光色一般都較寒冷或蒼白，這些缺點都可加以改善。此時可在閃光燈頭前面加上一小張微紅色、淡琥珀色等暖色調的玻璃紙或膠紙，這樣會吸引一些藍色光，尤其是帶有藍綠光的物體更有效，讓影像多一些溫暖的氣氛。

單元 05.6

攝影技術精要 →
常見的攝影問題

很少有數位相機的使用手冊會告訴你如何避免失誤，更別論如何修正錯誤了。這個單元將告訴你一些常見的攝影問題，以及解決之道。

閃光燈紅眼

「閃光燈紅眼現象」常發生在使用閃光燈拍攝人像時，這個困擾很容易解決。在光線微弱的情況下，人眼的瞳孔會自然張大以吸收更多的光線，當閃光燈光線瞬間射入瞳孔後方「視網膜」的紅色表層後，便反射紅色的光回來而形成紅眼現象。可採下列的方法避免：

- 使用相機上內定的消除紅眼機制。它的原理是，在閃光燈正式擊發以前，它會先釋放出一道較弱的閃光，令瞳孔迅速縮小，避免主光射入視網膜。
- 調整閃光燈角度，或要求被攝人勿直視閃光燈，避免光線直射眼睛。
- 安排被攝人靠近一光亮處如檯燈旁，可令瞳孔縮小避免主光射入視網膜。

閃光燈紅眼現象。

自動對焦失誤。

自動對焦失誤

數位相機鏡頭的自動對焦動作，與人眼的對焦方式完全不相關，也完全不同。自動對焦動作是透過取景窗中央的「自動對焦框」，去尋找被攝物身上某一明暗對比非常清晰的交接處，作為對自動焦的基準點。但是當取景構圖確定時，自動對焦框無法在主要對焦點上時，譬如偏左或偏右，自動對焦就會以其他點取代主要對焦點，令自動對焦失誤。

為了避免這種情形發生，相機都有一「自動對焦鎖定」的機能。首先以「自動對焦框」尋找主要對焦點，確定後半按快門鈕不放手「鎖定」之，待回到正確取景構圖後再按下全程按鈕。

自動對焦對明暗分明的被攝主體才有正是作用，對如一片白色的牆壁或反差對比低的景物常會失誤。如果啓用自動對焦，可是只見鏡頭反覆伸縮不停，那就是鏡頭找不到對焦點；此時應找一相同距離的其他物作為參考對焦點。

曝光過度與不足

曝光過度。

曝光正確。

曝光不足。

數位相機內部都有一個「測光錶」系統用來決定正確的曝光量，它與光線的顏色無關。測光錶是根據取景窗範圍內景物的光量「平均值」之假設而設計的。所以在一些特殊情況下，例如畫面中有大片天空，測光錶常會失誤，致使曝光過度或不足。所謂「曝光過度」就是進入的光量超過感應器真正需要的光量，並導致影像蒼白色調淺薄。「曝光不足」就是進入的光量不能滿足真正所需的量，並導致影像暗沉色調渾濁。

相機無法瞭解你的構圖畫面中那一個是主體，測光錶也只是依據整體環境的光線平均值來設定曝光值。所以在測光時要仔細思考那一個才是主體，並以該處為測光重點，例如下圖例中，如果你所選定的主體是地面上的景物，那麼在測光時就應該以它為基準，設定數值並鎖定後，再恢復原來的取景方式，否則會受大片天空的影響而致曝光不足。曝光過度與不足的影像都會令人不悅。

以天空與遠山白雪為測光基準，會令草地略顯曝光不足。

改以草地為測光基準，修正後的結果較滿意。

進階影像處理 →

工具

影像處理的主要任務之一是調整、校正數位影像的瑕疵與偏差使之更完美。其中有些簡易的工具，可用來修繕常常發生的攝影缺失。

裁切工具

「裁切工具」是用來重新界定想保留或去除的畫面範圍。大部分的相機不論是傳統相機或數位相機，其實際拍攝到的範圍，都會比現場取景的範圍來得大，這是所謂的「視差」。所以除了某些高階的專業相機外，一般相機的視差現象還不小，尤其是近攝時候更明顯，讓使用者非常困擾非常失望。

記得這種必然的現象，日後使用數位相機拍照時，要作些取景修正，使用身體或伸縮鏡微調工作距離，讓構圖緊湊一點即使非常靠近邊框也無妨。如果還不盡理想，就應用軟體內裁切工具來重新取捨畫面範圍了。工具有四個可自由水平或垂直移動的直形框，藉由移動四個框架來界定新的畫面範圍，摒除不要的區域。

未經裁切的原圖顯得較鬆散無力。

經過裁切重新構圖後顯然更緊湊有力。

裁切與像素尺寸重設
參閱66至67頁

橡皮圖章

回家檢視照片時，偶爾會發現上面出現一些破壞畫面的干擾物，如鏡頭反光、紅眼、皮膚斑點、背景雜物等。此時軟體內的「橡皮圖章」工具就可派上用場了。它的作用原理是先拷貝（如沾取印泥）欲修補處附近的相近像素，再複製到修補處上，掩蓋原來的缺陷。若是用擦拭的方法可能較易露出明顯的破綻，經橡皮圖章修繕的地方會更有讓人信服的效果。

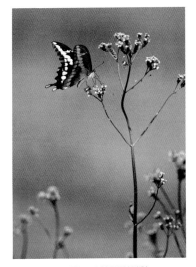 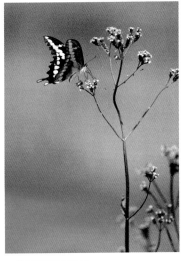

破壞畫面的干擾物可以輕易地消除…。　　…使用橡皮圖章工具。

反差對比工具

「反差」是決定主體上之「最亮」與「最暗」之色調關係。所謂「反差強」，是指光線在主體身上，所呈現出的最亮部位與最暗部位，其間的照度變化差別甚大；而且由最亮到最暗的轉換過程中，變化非常急劇，也就是亮暗間的調子不豐富。相對的，「反差弱」表示最亮部位與最暗部位，其間的照度變化差別不太；而且調子的轉換非常柔順，色調較豐富。軟體內可用來調整反差的工具與指令不少，例如「色調調整」、「亮度/對比調整」、「曲線調整」等；也可以用印表機的軟體來校正，但還是建議使用影像處理軟體較佳。

■ 色彩與對比
參閱68至69頁

低反差的影像。　　　　　　　　反差修正後的影像。

清晰濾鏡

□ 清晰度設定＞參閱70至71頁

數位攝影中所謂的對焦清晰，其實就是影像中，色塊與色塊之間的對比很分明不含糊；所以「失焦」的影像就顯得模糊不清了。任何一種影像處理軟體都配備「清晰濾鏡」，用來加強色塊與色塊像素間的對比與界線，以增加其清晰度。其中最精密嚴謹的清晰濾鏡是「遮色片濾鏡調整」，它有三個參數設定可供微調。

UNSHARPENED　　　　　　　　　　　　AFTER SHARPENING

單元 06.2

進階影像處理 →

裁切與像素尺寸重設

世界上偉大的攝影家之一HENRI CARTIER BRESSON曾經表示過，他以擁有能在按下快門鈕一瞬間之前，預視照片結果的能力而慶幸。對不俱備這種天賦的其他人，裁切與尺寸重設動作就免不了了。

裁切

用望遠鏡頭在現場預作畫面裁切的動作。

攝影具有傳達訊息的功能，作者藉由影像的呈現，向觀眾傳遞他的創意、感情與觀念。優秀的照片在毫無強迫的壓力下，讓觀眾深刻感受作者的意念與想法，進而引起共鳴建立自己的想像空間。身為攝影者就應該用盡各種可能的技法，如對焦、景深、構圖等，來建構影像，來經營畫面中每一個重要的因素，來強化表現的主題重點。

裁切出固定的尺寸

如果原畫面的尺寸不符合某一固定的尺寸，就必須要裁切。「裁切」工具資訊欄內有一欄位，可以鍵入想要的長度與寬度數值，拖拉工具游標時，就可以在畫面上裁切出此固定尺寸的畫面。正方型畫面的裁切法如下：選擇裁切工具後同時按下SHIFT鍵，直接拖拉工具游標，即可在原畫面上框出任何長度與寬度相同的正方形畫面。

裁切出更佳的構圖

一幅不經過事後裁切的原始畫面都顯得很鬆散，很難有滿意的構圖。裁切的功用就是在做這種改善的工作。由於小型相機的畫幅有「直幅」與「橫幅」之別，有時候很難在現場決定使用那一種幅式，建議不妨兩種各拍一張，待回家後仔細審視後，再用軟體裁切工具來做最佳構圖，「直幅」與「橫幅」內各隱藏著兩種可互換的剪裁空間。如果拍攝一無法接近的遠景，可能畫面中會包含太多的不相關物，裁切工具可以幫忙去蕪存菁。

小型相機有「直幅」與「橫幅」之選擇，各隱藏著兩種可互換的剪裁空間。

像素尺寸重設

裁切後的局部影像比原圖小，所以像素總數相對地會減少。裁切後的小影像也可重新放大尺寸，原理和影印機的放大功能一樣；但是可想而知，其影像一定不比原尺寸時的清晰。過度放大的影像一經列印出，就可看輕易到模糊不清的圖像；不過適當的放大倍率若佐以相當的處理，也能達到差強人意的結果。

原圖經過局部裁切後再放大列印，會喪失清晰度令影像模糊。

像素尺寸放大

影像一經裁切其像素總數一定相對地會減少，如果又想放大列印，勢必要創造一些額外的像素來補足差額數。軟體中有一稱為「重新取樣」的指令可以執行這個動作，其原理是在相臨的像素間插入模擬的新像素，以補足缺額擴大影像面積。操作指令為「影像＞影像尺寸」，於現對話框後在「檔案大小」區中勾選「重新取樣」與「強制等比例」兩選項，並在「像素尺寸」區中輸入最終的放大尺寸。

像素尺寸縮小

大部份數位相機都能讓使用者自行選定每幅影像的「像素尺寸」，例如1800×1200（高解析度）或640×480（低解析度）。假設你以高解析度設定拍得一幅照片，如今要用於網頁上，首先必須縮小，否則影像尺寸太大網路傳輸速度非常緩慢不利使用。操作指令與前述一樣為「影像＞影像尺寸」，於現對話框後在「檔案大小」區中勾選「重新取樣」與「強制等比例」兩選項，並在「像素尺寸」區中輸入最終縮減的尺寸，按下「確定」後軟體自動去除過剩的像素，讓檔案減小而無裁切。

影像尺寸對話框。

未做任何像素尺寸縮小動作前，原圖的局部顯示。

經過像素尺寸縮小動作後，原圖的過剩像素已大量去除。

單元 06.3

進階影像處理 →

色彩與對比

依據數位相機預置數據所拍得的照片之對比通常較低，色彩較不飽和。使用軟體內的一些指令便能輕易改善這些缺點。

尚未經任何調整的原圖。

為何色調如此渾濁？

所有數位相機在設計時，都於鏡頭與感應器間加上一個「防止鋸齒狀濾鏡」，其基本功能就是柔化進入感應器的景物光影。因為像素的形狀是正方形，由像素依方格矩陣所排列組合成的影像之邊緣，必定形成類似階梯的鋸齒，「防止鋸齒狀濾鏡」就是要盡量藉由降低色彩對比來消弭這種現象；結果卻使全體影像色調渾濁、對比反差降低。但是這兩個因素也有好處，它們允許更多有效的資料壓縮，節省更大的影像儲存空間。

經過對比調整後的圖。

色階調整指令對話框，可校正亮度與對比。

調整對比反差

利用影像處理軟體內的「色階」指令來調整對比反差並不是非常困難。「色階」對話框看似複雜難懂，其實只要實際操作幾次後，就瞭解其意義了。

「輸入色階」分佈圖中有三個滑桿，白色滑桿在最右方，黑色滑桿在最左方，灰色滑桿在中央。白色滑桿或黑色滑桿往中央移動，能提高對比。灰色滑桿往左移動，能提高整體亮度；往右移動，能降低整體亮度。雖然「自動色階」指令也有類似的效果，但是常常超出我們預期的目標，所以建議使用手動指令。如果最終結果不盡理想，不妨啟用「重作」指令，再來過一次。

尚未經任何調整的原圖。

經過色階調整後的圖。

調整色彩

如上所述，數位相機的原圖色彩都較渾濁，此缺點可以用「色相/飽和度」指令輕易校正。對話框中的彩度滑桿可自由移動，往右是增加色彩濃度，往左是減少色彩濃度。也可在數值框中鍵入數據，正號代表增加，負號表示減少。滑動軸的左右兩極端點，都有非常強烈的色彩轉換現象產生，建議不要輕易使用。

選用「主檔案」調整色彩時，其運算是以整體影像的三原色光（紅色光、綠色光、藍色光）或三原色料（青色、洋紅色、黃色）為對象；這種調整法適合初學者。一旦熟悉色彩原理，就可針對某一色板來各別調整，譬如若想只增加藍天的飽和度，則可獨選「藍色」來校正，而不影響其他顏色。

色彩濃度低的原圖。

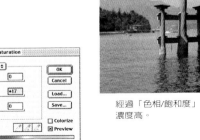

經過「色相/飽和度」調整後色彩濃度高。

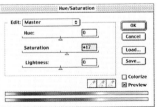

「色相/飽和度」調整指令對話框。

色域

所謂「色域」是指某種媒介能再現色彩能力的範圍。螢幕是以三原色光（紅色光R、綠色光G、藍色光B）來構築影像，印表機的輸出物主要是以三原色料（青色C、洋紅色M、黃色Y）另外添加黑色（K）來呈現影像。色彩學理論指出，色光的色域比色料的來得大。所以要想完全列印出螢幕上影像的色彩，幾乎是不可能的，充其量也只能盡量接近。專業軟體如PHOTOSHOP者都有特殊的工具，能預視或檢視正式列印的整體色彩效果。若要求更精確輸出，應在電腦上將影像的色彩模式轉換成「CMYK模式」。

適當的色彩飽和度。

色彩飽和度過高。

色彩平衡

影像的色彩會受周遭環境的顏色，或光源的顏色影響，此謂偏色。偏色現象可用「色彩平衡」指令來調整；或用「綜觀變量」指令快速調整。後者較適合初學者。「色彩平衡」的運作是建立在色彩學與印刷學的理論上，如要深入探討可找這方面的資料鑽研。

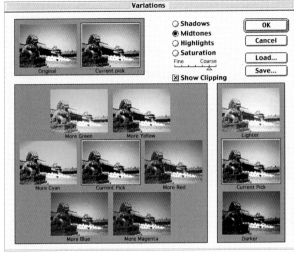

「綜觀變量」指令快速調整對話框。

「色彩平衡」調整指令對話框。

單元 06.4

進階影像處理 →

清晰度設定

基本上而言，未經任何處理的數位相機原圖，都需要軟體的「清晰濾鏡」運算，以提高其清楚程度，否則影像會鬆弛無力，缺乏澄澈立體之感覺。

數位相機與掃描機都配備「自動清晰濾鏡」的功能，並且都預置在「開啓」的位置。一經「自動清晰濾鏡」運算過的影像，很難回復到初始狀態，所以建議在拍攝或掃描前，關閉所有「自動清晰濾鏡」功能。這個工作留待以後應用影像處理軟體，再來小心謹慎調整：如果最終結果不盡理想，也很容易恢復原狀。

「遮色片銳利化調整」是所有相關的指令中最精緻，最令人稱道的濾鏡。

遮色片銳利化調整濾鏡（USM）

遮色片銳利化調整濾鏡提供三個參數設定區，總量、半徑、反差點（相當於PaintShop Pro的強度、半徑、剪除點）。

「總量A」是設定銳利化的程度，數值越大效果越強。「半徑R」是設定邊緣銳利化的程度，數值小只銳利邊緣附近，數值大銳利邊緣的範圍就越大。「反差點T」是界定某一色階以下的影像不被銳利化，而保有原影像的色調，數值越低銳利化的效果就強烈。當然經過嘗試後，每一個影像都能得到適當的數值，不過可以用下列的參考數據，作為起始點。

■ 總量（A）：100
■ 半徑（R）：1.0
■ 反差點（T）：1.0

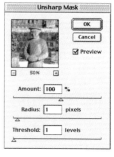

使用遮色片銳利化調整濾鏡（USM）應謹慎，它的效果非常理想。

未經銳利化的原圖。

經過銳利化的影像（設定值為A＝100 R＝1 T＝1）。

低階JPEG影像的局部放大情形…。

…銳利化的結果不佳。

柯達PHOTO CD影像的清晰化

所有經過柯達系統掃描並燒錄在CD上的影像，都是所謂的PHOTO CD檔案格式。這些影像開啟後都必須銳利化才能使用。柯達系統自行開發一種獨特的壓縮影像資料的方法，可以將龐大的影像壓縮；但是其代價就是犧牲銳利度。所以建議使用PHOTO CD格式的影像前，一定要用「遮色片銳利化調整濾鏡」重設清晰度。

低階JPEG影像的清晰化

低階的JPEG影像都經過高度的破壞性壓縮，其影像銳利度已經大減。如果想要銳利化一個低階JPEG影像，請先執行「濾鏡＞雜訊＞中和」指令。

粗微粒影像的清晰化

以高ISO值，例如ISO 800或ISO 1600拍攝的影像，都會在其上以亂數方式，佈滿許多稱為「雜訊」的紅、綠色斑點。如果又經過濾鏡銳利化，其雜訊越清楚。為了避免這種缺點，在銳利化前請先執「雜訊＞中和」指令。

重做

過度銳利化的影像會有高對比的輪廓，看起來像浮雕。此時應放棄進行下一步驟，建議使用「步驟記錄浮動視窗」返回原點重做。也可以另複製一個原影像的圖層，在圖層上試驗銳利化動作，而不會影響原圖。

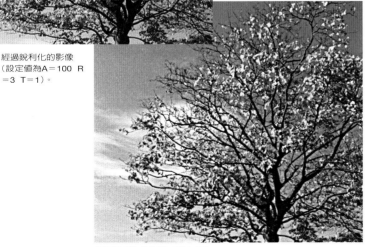

經過銳利化的影像
（設定值為A＝100 R
＝3 T＝1）。

經過銳利化的影像（設定值為A＝150 R＝
6 I＝1）。

高ISO值或充滿雜訊的影像…。

…經過銳利化後雜訊情形越增加。

單元 07.1

數位影像彩繪 →

工具

數位攝影借用了許多畫家的繪畫技法，與傳統攝影的暗房技術，讓數位影像處理工作更多采多姿。

畫筆工具

對專業畫家而言，畫筆是最基本的繪畫工具；但是對一般業餘的數位影像工作者而言，如何善用這些工具則是一種挑戰。使用數位畫筆工具不必大費周章，它們提供了許多可以重來的嘗試機會，所以不必畏縮儘管去試一試！畫筆工具箱包羅萬象，有各種形狀、大小、種類與筆觸可供選用；當然這些工具都可依據個人需求，自行設定參數。噴筆、毛筆、鉛筆等都是日常生活中所熟悉的加色工具；其他如海綿工具、加深工具等，則僅是用來調整小面積色彩的飽和度與明暗度。

想在此圖中去改變小區域的色彩飽和度是有些困難…。

…但是使用海綿工具來執行此動作就相當容易了。

色盤與滴管工具

用滑鼠來畫圖不是一件難事，熟能生巧而已。如何正確使用色盤的顏色，甚或弄懂數據、代號的意義才需大費周章。所以建議初學者配合使用「滴管工具」，在既有的影像中點取某一特定像素的顏色，作為筆刷的執行色料。因為所擷取的顏色與其周圍的像素之顏色相近，所以用來彩繪此區的影像時較不易顯現破綻。

應用「滴管工具」在既有的影像中點取某一特定像素的顏色。

色盤是軟體中非常重要的通用工具之一。

不透明度與壓力設定

這朵花已經過「低不透明度」畫筆修飾過。

經過「高不透明度」畫筆修飾過的花朵顯得較不自然。

所有畫筆工具都可依據使用者的喜好，自行設定工具的「不透明度」與「壓力」。以水彩為例，「不透明度越低」即是「透明度越高」，就如同在顏料中加入清水，讓水彩的透明度提高；此功能的好處之一是讓使用者能在同一區域，逐漸疊加顏色。「壓力」即指使用畫筆時的筆壓，如同使用粉彩筆繪畫，筆壓越大色彩飽和度越濃烈，筆壓越小色彩越清淡。

選取區彩繪

對初學者而言，要馬上熟悉畫筆工具的技法是不太容易；不過可以先練習在選取區內彩繪，小面積的彩繪還是較好控制，選取區以外就好似被「遮色片」或「透明膠帶」覆蓋住，在選取區內的一切彩繪動作都不會影響其他非選取區。利用選取工具界定工作區後，執行「編輯 > 填滿」指令，可在工作區內填上前景色、背景色、黑色、白色…等，或是漸層色；且並可設定不透明度、混合模式，也可再執行其他指令，如「色彩平衡」等等，其組合變更非常多端。

混合模式

許多畫筆工具都有一「混合模式」下拉選項，提供多樣的呈色樣式，例如「溶解」、「色彩增殖」、「排除」…等；其預置值為「正常」，但是單看這些名稱，其實很難推敲其真正的效果，唯有一一嘗試才能體悟，會讓人有驚豔之感。圖層也有「混合模式」指令選項，其效果又是另一種意境。

其他軟體

PAINTSHOP也有類似PHOTO-SHOP的畫筆工具、不透明度與壓力設定等。小面積彩繪時使用「修補繪筆」。

MGI PHOTOSUITE 內也有一組功能強大的畫筆工具，值得一試。

利用直線選取工具界定此八邊形工作區。

執行「編輯 > 填滿」指令，可在工作區內填色。

單元 07.2

數位影像彩繪 →

色彩調整與特殊色調

改變整個影像色調就像是直接把照片浸入一桶染料裡,有如織布廠整染布匹一樣。此單元提供四種改變色調的方法。值得各位試一試。

暖色調調整

有時候在室外晴天的陰影處,或是使用閃光燈所攝得的影像,會有藍色調的偏差。從色彩心理學理論來看,「偏藍」的色彩謂之「寒色調」,寒色調的影像較不易討好人,倒是暖色調的影像較不被排斥。在傳統攝影技法中,可藉由「暖色調濾鏡」來修正偏藍的現象;但是在數位攝影中,只要應用軟體內的工具,就能迅速預視結果,並且達到同樣的效果。

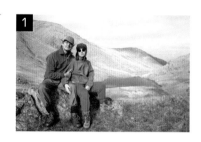

秘訣

暖色調調整至何種程度最理想?如何決定何時應停止?其秘訣在於應找一參考基準色,最理想的參考色是人的中灰度膚色。過度的調整馬上會在皮膚顏色上顯現不自然的色調。

1 打開影像,執行「色彩平衡」指令,對話框出現在工作台面上後,移動它到適當的地方,免得干擾主要畫面。

2 慢慢地移動滑桿,逐漸增加「黃」與「紅」的數據直到滿意為止。最大極限數值不要超過「±20」。

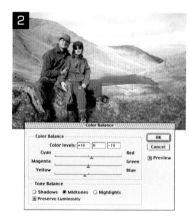

原圖

黑白或單色調色彩模式

數位相機的影像大概都是彩色模式,也就是以RGB色彩模式(紅、綠、藍)組成。在軟體中色彩模式可輕鬆轉換成灰階、單色或黑白模式。

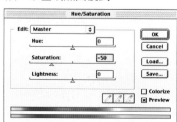

1 在軟體中執行「影像 > 模式 > 灰階」指令,即可輕易將「RGB色彩模式」影像轉換成「灰階」模式。單是這一點就比傳統攝影方便了。

2 如果要把彩色影像轉換成單色調色,可以執行「影像 > 調整 > 色相/飽和度」指令,降低飽和度數值即可。

藍色調影像

使用「色彩平衡」指令可以製造藍色調影像。

1 通常的作法是先將彩色模式轉換成「灰階模式」，完全放棄色彩資訊後，再轉換回RGB模式，這種情形就像是彩色模式裡的黑白照片。

2 執行「影像＞調整＞色彩平衡」指令，先後勾選「中間調」與「亮部」，再移動滑桿增加「藍色」與「青色」。

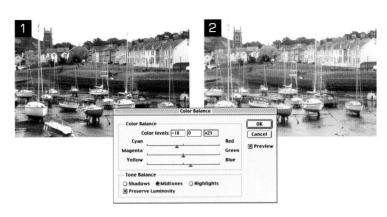

單色調模式

將彩色影像轉換成「單色調模式」的方法很多，其中最簡易的方式是使用「色相/飽和度」指令裡的「上色」功能。因為它不必在RGB模式與灰階模式間反覆轉換徒增動作。

1 先執行「色階」指令，調整正確的對比與亮度，讓亮位、暗位與中間調層次充分顯現。

2 執行「影像＞調整＞色相/飽和度」指令，勾選「上色」功能。這是將彩色影像轉換成「單色調模式」最簡易的方法。

3 移動「色相」滑桿至你喜歡的選定顏色後，再回到「飽和度」滑桿調整適當的濃度至滿意為止，建議飽和度設定勿太高，否則會影響細緻的影像層次。

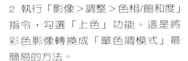

其他軟體

PAINTSHOP PRO也有類似「色相/飽和度」、「色彩平衡」的指令」。

秘訣

色調調整是一件非常容易的事，但是要小心，不要過度提高「彩度」數值，因為噴墨式印表機絕對無法完全表現出螢幕上的色彩濃度。建議「彩度」數值不要超過＋50。

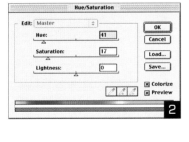

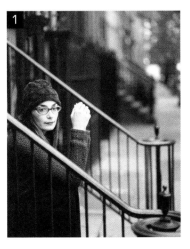

單元 07.3

數位影像彩繪 →

數位手工彩染

應用畫筆工具與混色模式等數位科技,我們很容易用把一幅平淡無奇的黑白照片,變成一古典優雅的手工彩染照片。

困難度 > 3 進階級
時間:一小時

如何掃描 > 參閱44頁

秘訣

色彩選擇
所有相關軟體都提供許多種色域與方式,讓使用者挑選色彩。常用的有RGB色域(紅、綠、藍)或HSB(色相、彩度、明度)等。雖然在影像處理時常採RGB色域模式,但是以點陣噴墨印表機輸出時,還是自動轉換成CMYK色域模式(青、洋紅、黃、黑)。

「色相」混色模式
混色模式中的「色相」只能作用於已經過染色的區域,對其他部位無效。

「色彩增殖」混色模式
在「色彩增殖」混色模式中,不同的兩色相疊時,後者無法覆蓋過前者,卻在相交處互相排除色調。

開始

準備一張黑白人像照片,畫面上有可供上彩的大塊面積更佳。這個單元所提供的技法有別於前一單元的單色調技法,「數位手工彩染」技法將教各位用畫筆與混色模式等方法,在黑白影像中染上栩栩如生的色彩。

1 以RGB模式掃描原圖。用橡皮圖章工具修補影像中的斑痕、污點。用色階指令調整適當的對比。將RGB模式轉換成灰階模式,完全放棄色彩資訊後,再還原成RGB色彩模式。

2 在工具箱中選取「噴筆」,筆觸為「柔邊」。在以後的過程中會用到很多「混色模式」指令,「柔邊」筆觸較「硬邊」筆觸更適合與「混色模式」指令一起使用,其效果會更佳。「混色模式」指令設為「色彩增殖」,它讓畫筆的顏色以半透明狀覆蓋在原圖像上,而不是完全遮蓋住。「壓力」或「不透明度」設定為10%或更低。

3 從「色票」或「顏色」浮動視窗中挑選欲用的顏色。「色票」類似一預置的色塊剪輯簿,除了軟體預設的顏色外,也可將常用的色彩存貼在剪輯簿上待用。「顏色」則類似調色盤,可依據自己需要微量調

配顏色。在此練習過程中建議使用「顏色」調色盤，以調配出古典優雅的顏色。

4 從大面積處開始著手。雖是數位工具，但是也要盡量模擬運筆的觸感。選用大筆觸設定。你會注意到筆觸只作用於中間調處，對亮位部與暗位部無作用。如果顏色不滿意，可以再改覆其他顏色。

5 如果顧慮徒手繪畫技巧不熟練破壞原底圖，可以複製一原圖圖層後在其上施色，而不會干擾下層，塗染完成後用橡皮擦工具仔細擦拭溢出多餘的顏色，擦拭處呈現透明狀不影響底圖。對初學者而言，圖層上施色是一個修正誤失的好方法。

6 在操作過程中盡量使用「縮放顯示工具」來放大工作區範圍，以方便細部修繕；縮小工作區以審視整體效果。

秘訣

新圖層
使用圖層來進行此彩染過程是非常好的方法，因為各浮動圖層都不會互相干擾，讓人可以大膽嘗試。雖然也可利用「重做」、「步驟記錄」等方式恢復原狀，避開錯誤；但是圖層的運用較自在，只要刪除錯誤的圖層，重新再造一個即可。

圖層使用 ＞參閱78至79頁

其他軟體

PHOTOSHOP與PHOTOSHOP ELEMENTS每種版本的手工彩染過程都相似。

PAINTSHOP PRO的作法是：開啟一新圖層，在「色彩增殖」混色模式中使用繪畫工具。

PHOTOSUITE的作法是：使用彩染畫筆施色，盡量避免破壞層次。

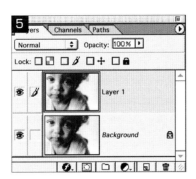

數位影像彩繪 →

數位多重彩繪

此單元的重點是應用一些色調改變的指令與選取技法，讓影像徹底改頭換面，嘗試改弦易轍的驚喜。

使用「調整圖層」

假如你對混色模式不是很熟悉，花費許多時間在嘗試，也擔心回的動作太頻繁。那麼就建議使用「調整圖層」指令。調整圖層上其實並無像素存在，它只保留設定參數。操作如下：圖層＞新增調整圖層＞選取顏色，接著相同的對話框會出現，勾選同樣的設定。如果效果不理想，可隨時回到該圖層修改。它就如同其他圖層，也具有圖層的各種特性。

秘訣

「自動選取」的問題
有些具有自動選取功能的選取工具，如魔術棒工具、磁性套索等，它們選取的精確度與選取區之對比、顏色的反差有直接的關係；對比與反差越大，選取越精確。磁性套索尤其需要非常明確的反差才能發揮作用，否則徒增麻煩。手動選取工具雖然費時但是較精密，值得好好練習。

選取顏色指令

數位影像處理中所謂的「選取」，意即在一影像中界定一特定區域，作為某種運算的範圍。但是如何選取一特定色塊，來改變它的色調？這就是「選取顏色指令」的主要工作了。

1 挑選一幅影像，其中有一大塊你想改變色調的色面，例如風景照中的藍天，或插花的單色器皿。

3 接著改變其他顏色。回到對話框，這次從選單中選取「黃色」，往「正」的方向移動「黑色」三角形滑桿增加黑色量，往「負」的方向移動「黃色」三角形滑桿減少黃色量。呈現完全不一樣的視覺效果。

2 開啓圖檔，指令欄＞影像＞調整＞選取顏色，出現對話框，其中有一下拉選單，內具所有主要原色選項，如紅、綠、藍、青、洋紅、黃、黑、白、灰等，從選單中選取紅色。適當移動對話框以免阻礙工作區。勾選「預視」，移動每個三角形滑桿試一試有何變化，結果此圖例中的「紅色區」洋紅色減少，黃色增加，但不影響其他顏色。

漸層色彩繪

利用變化多端的「漸層色」工具，我們可以模擬傳統攝影中的鏡頭漸層濾鏡。這種作法可為天空增添些許浪漫氣氛。

1 選一有大片白雲與藍天的風景照，我們將為較平靜的天空，添加一些趣味。作法是從影像的頂端至下部，施上一無接縫的彩色漸層。所以一定要確定有足夠的施工面積。

2 選取「線性漸層工具」，漸層樣式為「前景色到透明」，混色模式設定為「顏色」，不透明度為「60％」。

3 在顏色盤上挑選一中意的色彩。此圖例中的深橙色是一不錯的選擇，可以給整體影像帶來夕陽餘暉的安祥氣氛；如果打算強化濕藍天空，則選擇深藍色。點選「漸層色」工具，移動游標至影像頂端，按鍵不放，拖拉游標延線往下端移動直至適當處放鍵，漸層效果立即呈現。如果效果不佳，可再重做，直至滿意為止。配合利用圖層在上面施佈漸層也是可行的方法。

單元 08.1

數位影像組合 →
工具

影像合成充滿創意與趣味，它由是許多個別的影像，藉由去蕪存菁的手法，依據作者獨特的靈感，去組一個多采多姿的畫面；在電影或攝影裡，稱之為「蒙太奇」。

複製與貼上

幾乎所有的軟體都有「複製」與「貼上」指令。要將甲圖像中的某選取區貼到乙圖像中，必須先「拷貝」選取區，然後再「貼上」乙圖像中。其動作為「編輯 > 拷貝」「編輯 > 貼上」。一旦有拷貝動作，電腦會儲存一份選取區圖像到「剪貼簿」上，剪貼簿其實是一個暫時記憶區，它一次只能儲存一當次的「拷貝」，關機或當機後就消失。存在剪貼簿上的東西可以是字碼或影像，它們都可以讓其他相關的軟體使用，是一種相當好運用的轉移功能。

圖層諸要素

數位影像組合過程中最常用到的就是「圖層」及其諸功能，最大的好處是每個圖層均獨自分離，不互相干擾，有利工作進行。以下就是介紹如何應用圖層浮動視窗，與其強大的功能的圖例。

數位影像組合最常用到的就是「圖層」的操作。

圖層1

圖層混色模式

「圖層混色模式」只對正在工作中的圖層起作用。用來運算此圖層與其下圖層的色彩之色調對比等要素的相混情形。

文字圖層

當每次使用文字工具時，軟體便自動產生一個「文字圖層」，其中有一「T」字表示隨時可以返回該文字圖層，來修改字的大小、字型、顏色與誤拼等。

圖層1，複製2

連結／未連結 小圖像

如果要連結兩個以上圖層，以方便群體移動，那麼就要連結之。首先點選工作的圖層，然後再點選欲連接的圖層，接著點選「小眼睛」旁邊的小方框，出現「小鍊條」圖像表示此兩圖層已經連結。再點小方框，「小鍊條」消失表示此兩圖層恢復未連結。

改變圖層上下相關位置

影像中的每一個圖層都以上下的位置互相重疊排列，在一般透明度的條件下，上面一圖層的影像會遮蓋下一層影像。圖層之間可以經由拖拉方式，來改變其上下相關位置。

顯示／隱藏

打開「眼睛」小圖像出現，可顯示出工作中的圖層內容，如果關閉「眼睛」小圖像，工作中的圖層內容就隱藏，此不同於「刪除」的完全消滅動作。

圖層不透明度

藉由鍵入數值或移動滑桿，來改變某作用圖層的「不透明度」。不透明度100％表示此圖層會完全遮蓋過以下的圖層；不透明度0％表示此圖層完全透明。

調整圖層

可在工作中的圖層迅速建立一個「調整圖層」，來調整該「工作圖層」的色階、色彩平衡、色相／飽和度等值，但是其實該「調整圖層」並無像素存在，它只保留設定參數。操作如下：點選浮動視窗最底部的「黑白圈」小圖像，再從下拉式選單中選取所需項目，並可無限次回復重做。

創新、複製與刪除圖層

點選浮動視窗最底部的「摺紙」小圖像，就能在目前工作中的圖層上方形成一新空白圖層。若要複製目前工作中的圖層，則點選該圖層並拖拉至「摺紙」小圖像，即會在其上方自動產生一個複製圖層。

若是要刪除圖層，只要點選該圖層並拖拉至「垃圾桶」小圖像，即會自動刪除。

背景層

開啟任何一個數位圖檔，不論它是掃描的或是數位相機拍的，都會自動形成一個「背景層」，其作用就如同工作基礎底圖。如果不做任何樣式的變化，你所做的一切加工都直接加諸於此「背景層」。只要「小鎖」的圖像存在，你就無法上下移動背景層，改變不透明度，或在上面挖出透明的洞，所挖空的洞會露出目前設定的「背景色」。若要改變此現況，只要在此背景層上按兩下並重新命名，此層就變成浮動圖層。

圖層1，複製1

背景層

單元 08.2

數位影像合成 →

文字特效

「文字特效」是影像處理軟體另一項強大功能，一般文書處理軟體、繪圖軟體、繪畫軟體，很少能與之匹敵。在此單元中讓我們要嘗試製作幾種主要的文字特效，保證不同凡響。

數位影像合成又稱為「蒙太奇」是電影藝術常用的表現法，應用不留痕跡的精密技術，將兩個以上的影像組成一個完美無缺的全影像。這種技法在現今數位時代已越來越簡易了，唯一必須注意的，就是如何針對創意選取適當的範圍，調整其明度、彩度、對比、色彩平衡等，以方便轉移組合；當然不斷的嘗試與練習是必須的。

困難度 > 3或中級	
時間 > 約一小時	

向量與點陣

使用文字工具鍵入時，產生的字是以數學式詮釋的向量圖形，而不是方格狀點陣。向量圖形就像「連連看」圖形遊戲，是由點與線組成的輪廓。文字圖層獨立於影像處理軟體外，但可隨時呼叫出，重新更改各種字元要素。

開始

選擇一幅畫面上有大塊空白面積或簡易底紋的影像，我們要在其上製作「文字特效」，所以最好不要有太多不相干的要素干擾其效果。

1 選取「文字工具」鍵入文字，調整其大小直到在畫面上能夠清楚顯示。挑選筆畫較寬的粗體字型，如此效果才易顯著。接著設定適當的顏色，最後選擇與背景相對立的色彩，才能夠凸顯於背景前而不會被掩沒，致使閱讀不易。

2（特效一）在圖層視窗中，點選文字圖層使其作用，利用「不透明度」滑桿設定適當的數值，或是應用「混色模式」下拉清單選擇適當項目，來產生與背景相重疊的半透明效果。

3（特效二）若想令文字產生外框使它能更清楚凸顯於背景前，則執行以下動作：圖層＞點陣化＞類形型，將字元轉換成像素圖元，點選文字圖層使其作用，按點左鍵時同時按下COMMAND或CTRL鍵，以載入選取範圍，使文字成為已作用的選取狀態。從色盤中挑選中意的顏色，然後執行：編輯＞描邊，選擇適當的寬度後確定。

4（特效三）若想在文字內部嵌入底圖的某些紋理，則使用「遮色片選取區文字工具」—（有虛線的T形小圖像），在選定的底圖紋理處鍵入文字，鍵入的字成虛線狀。確定位置後，點選背景圖層使其作用，執行：編輯＞拷貝＞，編輯＞貼上＞，另外產生一圖層。使用「移動工具」將該圖層移至適當位置後確定。

5（特效四）其實圖層還有許多創意效果可利用。執行：圖層＞圖層樣式，出現對話框後選擇想要的效果執行。此圖例是選擇「陰影」效果，令文字產生一虛擬立體感，浮現於背景上。其他3D效果有內陰影、內光暈、外光暈、斜角與浮雕…等等，值得一一嘗試。

單元 08.3

數位影像合成 →

底紋與透明疊合

應用各種混合模式，把許多透明度不同的圖層，疊合成一充滿神秘浪漫的作品，是
這個單元的主題，是發揮想像力的創作表現新技法。

困難度 > 5或高級
時間 > 超過一小時

秘訣

快速拷貝與貼上

■ 如果同時開啟兩個影像文件（甲）
 與（乙），欲將（甲）之影像移植
 至（乙）影像上，只要先點選（甲）
 文件使其作用，使用移動工具按鍵
 並拖拉至（乙）文件，釋出後（甲）
 影像就以另一圖層形態，浮動於
 （乙）文件上。這只是複製的動作
 而已，（甲）文件上的影像並未消
 失。

■ 不同文件中的浮動圖層都可以互相
 轉移（拷貝與貼上），只要在圖層
 視窗中拖拉該圖層至目標文件即
 可。

開始

找一些已嵌入葉子或花朵的精美手工紙、包裝紙，將之掃描成數位底
紋圖備用。用相機拍攝或掃描幾種亮麗的鮮花準備作為素材，最後選
一張中意的人像先將之數位化，再透過各種工具與指令，讓三種素材
組合成一幅充滿詩意的合成影像。

1 打開人像檔案後，執行「編輯 >
全選」，「編輯 > 拷貝」。打開底紋
檔案，執行「編輯 > 貼上」，此時人
像以另一圖層形式，浮現於底紋層
上。關閉人像檔案。

2 點選人像圖層使其作用,選擇「橡皮擦工具」設定樣式為「噴槍」模式筆畫為柔邊,緩緩地在人像周圍擦拭掉多餘的部位,露出底紋。如果須要擦拭細小部位,可局部放大方便檢視。

其他軟體

PAINTSHOP PRO使用者也可用圖層的功能來加工處理,並存成PSD檔案格式。

MGI PHOTOSUITE也有類似的圖層功能,可利用物件管理員與物件清單來加工處理。

3 執行混色模式。此處使用的是「明度」選項,讓部份底紋顯露。

4 打開花朵檔案後,執行「編輯>全選」,「編輯>拷貝」,執行「編輯>貼上」把花朵貼入上述影像中。同樣方式清除花朵周圍多餘的部位。

5 上項完成後,複製此花朵圖層數個,使用移植工具分別將這些花朵圖層,依據構圖意念,移放到畫面中適當的位置。

6 分別調整每一圖層的「不透明度」,仔細審視整體的效果直至滿意為止。最後在每一圖層上,分別試驗每一種混色模式,直到完美的境界。

秘訣

目標文件掌控屬性
不論以何種方式在不同文件中轉移圖層,圖層的屬性 (例如解析度、色彩模式等) 完全由最終的目標文件所控制。譬如轉移圖層為RGB色彩模式,一旦轉移至一灰階模式的文件上,該圖層自動轉換成灰階模式。所以不同解析度的圖層之轉移,會使圖層之影像放大或縮小,此點應注意。可執行「編輯>任意變形 (或變形)」重設影像大小;或在加工前統一全部文件的解析度。

7 列印以前先以PHOTOSHOP的專屬.PSD檔案格式存檔。這是一種仍保留圖層狀態的格式,所以圖層數越多檔案越大。儲存完畢後,執行「圖層>影像平面化」將所有浮動的圖層,壓成一個不能再移動的背景層。最後執行列印,大功告成。

單元 08.4

數位影像合成 →

多圖層風景

數位攝影最大的挑戰與樂趣,其實就在它的未可限量之創意與可能性。所以不必故步自封,應用軟體無窮的功能,發揮你的想像力,創製獨一無二的作品。

i	困難度 >5或進階
	時間 >超過一小時

開始

首先挑選一幅有開闊空間的影像作為背景圖,例如湖泊、海灘等,以便在其中置放其他景物。再找一張有名的建築物或地標,與一全身人像。開啟背景圖後,按一般程序調整對比、色調、色階等。

秘訣

轉軸與旋轉
執行「編輯>變形>旋轉」指令後,把游標靠近旋轉框的任何一個頂點處,游標即變成一旋轉把手,此時旋轉是以旋轉框中心的「轉軸符號」為支點,「轉軸符號」可隨意移動,以改變支點位置。

1 開啟第二張影像,大略選取要移置至背景圖上的範圍,使用移動工具將前述的影像拖拉至背景圖上。選用橡皮擦工具並設定為柔邊繪圖式樣,擦拭過的痕跡露出背景圖層的影像。

選取 >參閱96至97頁

2 使用磁性選取工具圈取建築物，執行「編輯＞清除」去除不予保留之部分，讓天空顯露。

3 開啟第三張影像，仔細選取後使用移動工具將之拖拉至主圖上。執行「編輯＞變形＞縮放」直到人像、建築物與背景圖的比例關係看起來很合理，在執行該動作時一併按「SHIFT」鍵，以維持長寬比例。在此圖中選用橡皮擦工具清除蛙鞋。

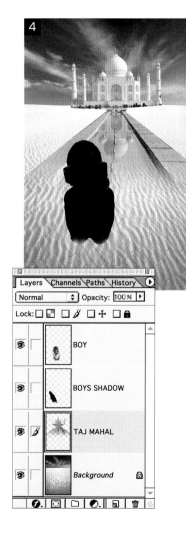

4 接下來必須製作一人像的陰影，以增加真實感。在圖層浮動視窗中點選人像圖層使其作用，點按此圖層同時按下「COMMAND或CTRL」鍵，以載入選取範圍，執行「編輯＞填滿」，選擇「100％黑色」填滿選取區。如果看不到陰影圖層，則關閉人像層。

5 在陰影圖層仍然作用下，執行「編輯＞變形＞扭曲」，試著移動四項點令此陰影變形傾斜，讓它看起來很合理很真實，按「ENTER」鍵確定。調整陰影圖層的「不透明度」為40％，讓背景圖的沙灘顯露。確定後極大功告成。

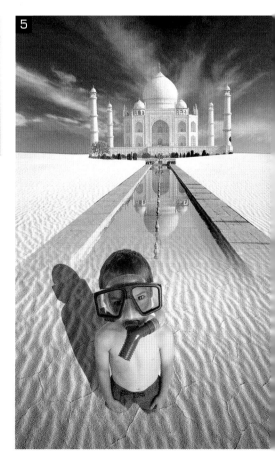

單元 09.1

特殊效果 →

濾鏡

功能強大的軟體濾鏡取代了傳統攝影的濾鏡地位，出神入化的幻境在一瞬間綻放而出；不過要記著，創意仍然是最重要的因素。

此單元介紹幾種常用有趣的濾鏡組，它們都能隨使用者的創意，自行設定強弱、濃淡。

「藝術風」濾鏡（ARTIST）

顧名思義此濾鏡組包含多種繪畫藝術家常用的畫具與媒材之表現效果，例如木刻、彩色鉛筆、水彩、壁畫…等。如果仔細加以設定，其模擬手繪效果幾可亂真。但是這類濾鏡對造形簡單、細節較少的靜物或風景影像，作用較明確。若是配以水彩紙列印其效果更優秀。

原圖　　　　　　　　海綿濾鏡　　　　　　　　水彩濾鏡

「像素」濾鏡（PIXEL）

像素濾鏡組的功能是將影像原圖，以馬賽克、多面體、晶格、半色調網點、點狀等方式重新組構畫面。

原圖　　　　晶格化濾鏡

 ...

「扭曲」濾鏡（DISTORT）

此濾鏡組包含許多扭曲變形的功能，例如水波、旋轉扭曲、球面化、極座標…等。就像用一稜鏡或哈哈鏡看一影像，它的扭曲效應常超乎想像。非常適用表現高科技產品或金屬之反光。

原圖　　　　　　　　旋轉扭曲濾鏡　　　　　　波紋濾鏡

馬賽克濾鏡

「紋理」濾鏡（TEXTURE）

此濾鏡組包含許多肌理特效，例如馬賽克拼貼、龜裂、顆粒化、彩色玻璃…等。可以為影像覆蓋一層相當具真實感的底紋。

小面積的濾鏡使用

在小面積的選取區內也可執行濾鏡。另有一方法如下：複製一圖層後執行濾鏡，接著使用橡皮擦工具擦拭掉非保留區域，此圖層同樣可作各種透明度、混色模式等變化。

原圖　　　　　　　　裂紋濾鏡　　　　　　　　紋理化濾鏡

「筆觸」濾鏡（BRUSHSTROKE）

此濾鏡組包含許多筆觸特效，例如水墨畫、噴筆、噴色線條…等。有兩個濾鏡很值得試一試，一是「噴色線條」，類似線筆畫效果；另一是「噴筆」，類似用乾筆擦洗未乾顏料的感覺。

原圖　　　　　　「噴色線條」濾鏡　　　　　　「噴筆」濾鏡

濾鏡淡化（FILTER FADING）

在執行某一濾鏡特效後，若覺得效果太強烈，可執行「編輯＞淡化濾鏡」指令，其作用如同「不透明度」調整，可設定不同數值以淡化濾鏡效應。也可選擇各種混色模式。

使用「水彩」濾鏡（未淡化）　　　使用「淡化濾鏡」，不透明渡50％，「明度」混色模式

文字的濾鏡作用（FILTERING TYPE）

由於「文字」在影像處理中的鍵入階段尚屬於「向量」形態，所以無法使用濾鏡。執行「圖層＞點陣化＞文字」，可將字元轉換為像素圖元，就可用濾鏡來加工了。但是一旦轉換為像素圖元後就無法逆轉回去，一切字型、級數等修改都不可能了。下圖例是把一個字點陣化後，再施以「高斯模糊濾鏡」。之後也可再鍵入原字樣，在網頁設計中常用來作為動畫特效。

原圖　　　　　　　　　　點陣化後使用「動態模糊」濾鏡

「模糊」濾鏡（BLUR）

「模糊」濾鏡適合表現鏡頭或相機的移動。「動態模糊」與「高斯模糊」更能表達多樣的運動感覺。是一常用的濾鏡。

原圖

「高斯模糊」濾鏡

「動態模糊」濾鏡

疑難

濾鏡功能僅只在RGB色彩模式下才有作用，除此之外的模式都無效或不完全。在CMYK色彩模式下，某些濾鏡功不能作用。48位元的影像也無法使用濾鏡，除非轉換為24位元RGB色彩模式。如果發現某圖層濾鏡功能失效，檢查是否仍然處於「字元」狀況。

單元 09.2

特殊效果 →

模擬水彩畫

數位濾鏡或是傳統攝影濾鏡，確實是五彩繽紛變化多端。但是在眼花撩亂之際要把持正確的使用場合，勿淪為賣弄光影的雕蟲小技。濾鏡應該只是幫助表現而已，不應喧賓奪主。

困難度 > 3或中級
時間 > 超過30分鐘

製作邊框 > 參閱128至129頁

開始

挑選一張具備水彩畫特質的影像，例如有雲層低垂天空、鱗次櫛比礁岩的風景。盡量避免攝影特徵明顯的影像，譬如廣角鏡頭拍攝的照片；因而即始經過模擬水彩畫特效處理過，它仍然帶有攝影的羈絆。

1 打開圖檔後依一般影像處理方法調整全體色調的對比、色階等。寧可讓影像亮一些而不要暗濁，太黯淡的影像無法充分表現模擬水彩畫的特殊效果。

2 執行「濾鏡 > 藝術風 > 水彩畫」，並依下圖示設定數值。

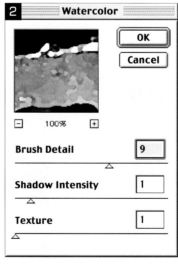

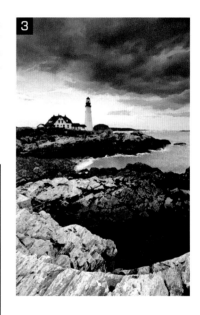

3 待濾鏡運算完畢，審視整體效果，若不滿意則重做。這一次稍微改變設定值，如果陰影太重，則減少「陰影強度」；如果筆觸感覺不夠，就加強「筆刷細節」。

秘訣

顧名思義「指尖工具」的形狀就像一伸出的食指，其作用是將某一區域的像素拉扯到另一處，就如用手指在未乾的油彩上擦抹。此工具很適用於溶化影像強烈反差部位。

繪畫效果

使用「模糊工具」是讓某一部份的影像失焦產生模糊狀。作用範圍決定於筆畫的設定值。通常用來消除因濾鏡運算後某些太尖銳的部位。

「畫筆步驟記錄」是模仿著名印象派畫家慣用的筆觸，其作用就如同用筆刷在油漆桶內攪拌形成如「緊短」、「緊長」、「松中」、「松長」等多變化的效果，有些像極了梵谷的彎曲短筆觸，非常有趣。

4 完全滿意後存檔。使用EXTENSIS PHOTOFRAME邊框軟體在完成影像上，施加一水彩邊框。如果你沒有這個軟體可以上網下載試用版。當然其他類似的軟體也有許多邊框可應用。

5 如果影像中某些色彩濃度不足顯得太蒼白，可用「海綿工具」柔邊筆劃、飽和模式，輕擦拭該區域拉回一些色彩濃度。切記不要一次擦拭太大範圍，以免破壞水彩效果。

其他軟體

PAINTSHOP與MGI PHOTOSUITE的使用者也可應用EXTENSIS PHOTOFRAME邊框軟體，或上網下載試用版。

單元 09.3

特殊效果 →

夢幻色彩、清晰與亮度

運用調整圖層與圖層混合模式，可以創造出變化多端、匪夷所思的色彩特效。

ℹ 困難度 > 3或中級
時間 > 約15分鐘

秘訣

遮色片或模板
我們模仿印刷技術，在圖層上方覆蓋一稱為「遮色片」的圖層，其作用就如一個模型板，可遮蓋或保留底圖層某區域的影像。若把遮色片想像成一張厚紙板，上面挖出許多洞以裸露底下的東西，這樣的比喻可能較易瞭解。

其他軟體

PAINTSHOP PRO也有同樣「調整圖層」的功能。

MGI PHOTOSUITEU有稱為「物件」的簡化「調整圖層」功能，可將每種調整後的效果，重新組合在一起。

示範一
執行「**圖層 > 新增調整圖層 > 反相**」指令，在原圖上產生一浮動新調整圖層，呈現「負像」效果。

示範二
在圖層浮動視窗左上方有一「混合模式」，通常都出現預設值「正常」；點按會有下拉式選單出現內有許多混合模式選項。在「負像」效果的圖例中，我們選擇「變暗」，影像呈現金屬色感。

「反相調整圖層」

「反相調整圖層」實際上是一個功能指令而非「圖層」，但卻附加在圖層視窗中操作，動作如下：圖層 > 新增調整圖層 > 反相，可將原正像逆轉成負像，黑白互轉，藍黃互轉，紅青互轉等等，其作用會加諸於選取區範圍或整個影像。該「調整圖層」本身並無實施像素存在，它只是一種遮色片，所以一旦關閉背景層，即成一片空白。

以下諸例是以一圖像的背景層開始著手製作。

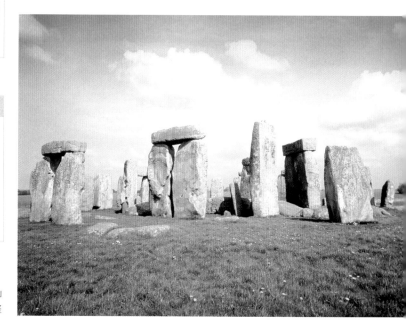

示範三

重回示範一「負像」效果圖例。這一次我們選擇「差異化」混合模式，呈現正像與負像混合的詭異特效，藍天益顯深邃。

示範四

重回示範一「負像」效果圖例。這一次我們選擇「色相」混合模式，完成圖的混合色調變化細緻，此時藍天轉換成紅橙色，石柱反轉成正像。

示範五

重回示範一「負像」效果圖例。這一次我們選擇「明度」混合模式。白晝與黑夜組成了一幅怪誕的超現實風景像，草地再度反轉呈現綠色。

示範六

重回示範四效果圖例，這一次我們另外加上「不透明度」調整，它位於圖層浮動視窗右上方，可移動滑桿或鍵入數值，將滑桿往左移動以減少「不透明度」，最後呈現一年代久遠並已退色的古典影像。

遮色片使用

執行「反相調整圖層」後，其作用是加諸於整體影像。此「反相調整圖層」其實是具有「遮色片」的功能，所以與一般圖層一樣可在其上使用各種繪畫或擦拭工具。這個功能讓我們得以在圖層間遮蓋或顯露某特定區域，製造特殊效果。其方法如下：

1 選定「前景色」為黑色，使用任何繪畫工具在遮色片上方塗抹，筆畫過處便裸露底圖層的影像。此圖例也運用同樣的方法，讓草地恢復初始狀態。

2 若選定「前景色」為白色，並在遮色片上方原來的裸露處塗抹，就會填補回來恢復原狀。

單元 09.4

特殊效果 →

三度空間立體效果

從此以後數位攝影不必侷限於傳統的平面概念裡，影像可以任由我們恣意包紮，圓球形、柱狀形、方形…等，只是運用一些想像力與軟體工具，任何形狀都有可能。

困難度 > 4或進階至高階級
時間 > 超過一小時

開始

在此單元裡，我們將用一幅雲朵的天空影像來模擬地球，然後安排它飄浮在一個人的額頭上方。各準備一張人物頭部、有白雲的天空、寵物的影像，這些圖像將經由軟體處理，組合成如完成圖的效果，包括四個大小不一的立體藍球，依次飄浮於人頭頂，其中有一藍球內隱約鑲嵌寵物的身影。

1 開啟人物頭部圖檔，檢查整幅頭像的上方，是否還有足夠的空間容納其他的要素。如果想要擴充版面，先用「滴管取樣工具」選取頭頂上方的背景顏色作為「背景色」，再經過「版面尺寸」的調整後，所新延伸的部份將自動填滿該「背景色」。

2 開啟天空圖檔，如果需要則調整色調。使用「橢圓形選取框工具」同時按「SHIFT」與「ALT」鍵，圈套出一正圓選取圓。

3 在選取仍然作用的情況下，執行「濾鏡 > 扭曲 > 球面化」，運算完成後檢視球面效果是否滿意。

4 使用「移動工具」拖拉此球面形至頭部圖，形成另一圖層。先不要急著調整大小，因為還要製造陰影與亮部。為了避免直接在球面形上繪製錯誤，可先複製一圖層，在此新圖層中，再次選取該球面形使其作用，點選「噴筆工具」設定柔邊筆畫、20％壓力、顏色為黑色；預設光線照下的角度，在球面形的下方開始繪出陰影，並在上方以白色繪製亮部，並調整適當的不透明度與混色模式直到滿意；若有失誤可刪除該圖層重新再來。

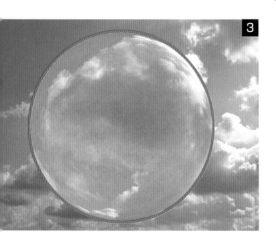

3

5

6

秘訣

如果選取區並不在中意的地方而你想
移動它，請勿用「移動工具」，否則它
會連選取的範圍之影像一併移走（或
複製）。此時應把游標放入選取區，待
游標成虛線狀即可移動之。

8

5 一旦滿意確定，把兩圖層合併。
接著開始製作影子，我們還是使用
前述的球形選取區，載入選取範
圍，新增圖層，執行「編輯＞填滿
（黑色）」，取消選取，使用「高斯模
糊濾鏡」並調整混合模式至適當
值，拖拉它至合理的位置，使之看
起來像一個真正投射到人像頭頂的
球體之影子。滿意後將圖層合併。

6 複製倆個此合併圖層，並分別執
行「編輯＞變形＞縮放」，共產生三
個由大到小的球體。拖拉它們至不
同的位置，使之看起來富有逼真的
立體感。

7 接著打開寵物的影像，並使用上
述的方法，另外製作一內隱約鑲嵌
寵物身影的球體，移動至適當的位
置，與其他要素能相互配合而無破
綻。

8 最後大功告成，如果一切合意無
誤就可將所有圖層平面化；如果要
保存圖層功能，以待來日修改，則
應存成.PSD檔案格式。

7

Spherize

OK
Cancel

20%

Amount 100

Mode Normal

單元 10.1

數位人像攝影 →

選取

當然，「圖層」在影像合成技法裡，是一個應用非常廣泛的功能；但是正確的選取卻是充分享用這些功能的先決條件。所以培養精準的選取功夫就益顯重要，尤其是在數位人像攝影領域裡。

精確選取

在4.1單元中曾提到，選取工具的種類很多，包括套索選取工具、筆型工具、魔術棒…等。至於該使用那一種工具，則端視工作的性質，以及對該工具的熟悉度而定。想要僅以一種選取工具通行到底，作出很精密的選取是很難達到的；有時必須動用到一種以上的工具才能奏效。例如配合Alt或Shift鍵，可同時在「方行選取工具」與「套索選取工具」間互相切換，增加選取功能。

不連續區域的選取

偶爾我們會遇到必須在一個影像中，同時作一個以上不連續區域的選取，工具箱中沒有能獨自完成這種任務的種工具，因為一旦完成第一次選取後，只要再次按點選取區外，選取區域馬上自動取消；除非配合使用其他工具與按鍵。如果要完成上述不連續區域的選取，只要在第一次選取後按下SHIFT鍵不放，即可看到選取工具游標旁出現一個「＋」符號，表示可以另外加選其他區域。

如何取消眼睛的選取區？

取消選取區

如果在選取多個不連續範圍以後，想取消其中某一區域，該怎麼辦？例如上圖中的眼睛區。此時只要按下ALT鍵，即可看到選取工具游標旁出現一個「－」符號，表示可以移動游標至眼睛區，再次按下滑鼠鍵即可取消該選取區域。

不連續區域的選取需要一些熟練的技巧。

所謂「反轉選取」剛好是上述動作的相反操作，也就是排除先前選取的區域以後，所剩餘的範圍。如果欲選取的部位比其餘的區域更難以選取，不如先用適當的工具選取容易的範圍，然後執行「選取＞反轉」指令，就可輕易達成選取目的。

小孩身後的白色背景已經被選取。

執行「選取＞反轉」指令，選取區轉變成小孩。

此時選取區就像一個小孩的剪影。

儲存與移動選取

經過一段漫長的辛勤工作，總應該想辦法把選取結果儲存下來避免流失，以備來日再叫出使用。軟體確實預留了這項功能。

沿著飄揚的髮緣選取確實是一件非常累人的事，幸好PHOTOSHOP有一內建功能，可簡化這個煩人的工作。執行「**影像＞引用**」指令開啓另一組工作界面，使用亮光筆界定選取範圍後填入遮掩色，保留選取區其餘部位則剔除，確定後就有精密的選取了。

執行「**選取＞儲存選取範圍**」指令，可保留所作的選取結果於「色版浮動視窗」的圖層中，打開色版就可看到有一黑色模板狀的塊形即是。此選取範圍可隨時叫回，只要執行「**選取＞載入選取範圍**」指令即可。

移動選取

選取範圍可以輕易在原圖像中，或兩個圖像中移動。首先在工作桌面上，把兩個影像並列妥，將選取工具的游標放入選取區中，按鍵不放並拖拉之，直到選取區移轉至另一影像上在放鍵即可。注意，使用「移動工具」會把選取區的底圖一併複製至其他影像上。兩者的結果是不同的。

人物的頭髮是最難選取的部位。

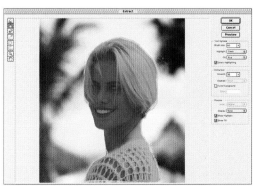

PHOTOSHOP內建的「引用」功能可以簡化複雜耗時的選取工作。

單元 10.2

數位人像攝影 →

色調調整

列印或處理色調暗沉或曝光不足的人像照須要非常細心，不同的亮度設定值所輸出的影像，其感覺會完全不一樣。以下諸範例將告訴你如何使用軟體，來作最適當的調整。

ⓘ 困難度＞2或初級至中級
時間＞約30分鐘

秘訣

正確使用選取工具
數位影像處理過程中，較難操作之一是使用工具做正確的選取。選取越精密加工後的效果會越佳。當然選取工具有很多種，但是較常用而且容易使用的有下列兩類：

幾何形選取工具
是最容易操作的工具，可畫出方形、正方形、橢圓形、正圓形等幾何形選取區。

套索選取工具
徒手移動滑鼠沿線畫出不規則的選取線，連接起點與終點即成一封閉的選取範圍。配合放大鏡工具操作會更精準。

暗色調或亮色調？

數位攝影的初學者，通常都不會注意暗沉色調所衍生出來的問題。過度暗沉的部位無法表現細節層次與真正的色澤；一旦列印輸出會越顯得暗濁。原圖掃描自一張傳統沖洗放大的人像照片，略偏暖色調而且亮度不足，人眼窩處有濃烈的陰影。

示範一
執行「色階調整」指令，在對話框中，向左移動「中間調」滑桿，此時注意影像中的中間調部位逐漸加亮，細節層次也逐漸顯現，特別是眼睛區域，整體效果會越明快。

示範二
如果對上面的效果不甚滿意，覺得整體影像覆蓋一層有色霧翳，那麼不妨執行「影像＞調整＞色相／飽和度＞上色」指令，將它轉變成一張古意盎然的浪漫人像照。

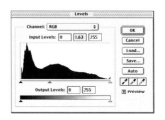

中性色調、寒色調或暖色調

傳統的沖印公司都是以量產的標準程序來處理每一張照片，所以無法兼顧個別差異來作最適當的調整。如今個人化的數位影像科技已打破此僵局，讓作者擁有更大的自主空間，創造更有個性的作品。

示範一

被攝主體時常會因為受到現場光源顏色的影響，而呈現偏色的現象。如第一圖例所示，此人像是在白天柔和的陽光下所拍攝，人的膚色因受直照陽光而呈暖色調，陰影部位則呈現偏藍色寒調。

示範二

改善偏藍色寒調的方法如下：執行「影像 > 調整 > 色彩平衡」指令，移動滑桿以增加一些黃色與紅色，會減少藍色與青色讓整體影像略顯溫暖，暖色調常較為人們所樂於接受。

示範三

色階調整有修正色調、明度與對比的功能，尤其使用「自動色階」的選項時，其效果有時反而太強烈、太顯造作。執行「**影展 > 調整 > 自動色階**」指令後，會依據整體影像的顏色分佈情形，自動取其平均值來呈色。如果不滿意請執行「**編輯 > 還原**」恢復原狀，改以「色彩平衡」功能來修正。

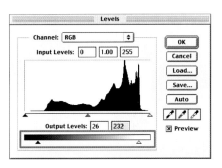

單色調對比

自從攝影發明以來，單色調照片的處理一直是傳統暗房工作者熱中的挑戰。如今數位影像處理軟體已簡化這種繁重的工作。「色階調整」對話框的「輸出色階」使用的機會很少，但在作細膩的對比調整，或是模擬古典照片的效果時卻非常好用。

下面三例充分顯示一個中明度的影像，如何轉換成高反差、低反差與單色調影像，以及它們所呈現的效果。

示範一

製作低反差影像的方法如下：在「色階調整」對話框的「輸出色階」中，向右移動黑色滑桿並向左移動白色色滑桿，以減少黑白之間的色階，此時白色部位呈現淺灰調，黑色部位呈現暗灰調，影像會略失立體感。

示範二

單色調影像不僅須要調整對比，而且要注意在施加顏色時影像會稍微提高對比。此例中圖像已變更換成古銅色調，益顯典雅之美。注意其陰影處有加暗的趨勢。

示範三

運用前述第一法，在「色階調整」對話框的「輸出色階」中，向右移動黑色滑桿並向左移動白色色滑桿，以減少黑白之間的色階，以降低整體影像的對比反差，氣氛較為柔和。

單元 10.3

數位人像攝影 →

彩繪特效

彩繪技法讓作者得以依據自己的創意,賦予影像完全個性化的色彩情緒。也可以令一幅色彩不佳的影像起死回生,重新詮釋色彩的生命。此單元提供兩個簡易的彩繪特效,共運用了「去除飽和度」、「暈染」與「取代顏色」等功能。

開始

開啟一張曝光正確影質細膩的人像,優異的影像製作彩繪特效越理想。此圖例是在暖色調光源下拍攝所以整體影像略帶紅橙色,我們要稍微去除其色澤,然後想辦法在其臉頰與嘴唇處保留些許紅潤。

1 執行「圖層>複製圖層」在背景圖上方產生一個影像完全相同的圖層。

2 點選「拷貝圖層」使其作用,執行「影像>調整>色相/飽和度」,移動飽和度滑桿約至-75以降低其色彩濃度。

3 回到圖層浮動視窗檢視,會發現「拷貝圖層」影像的色彩以已幾乎消失,而背景圖曾仍然是全彩狀態。

> **i** 困難度>3或中級
> 時間>不超過30分鐘

秘訣

選取或是選取顏色

「選取顏色」或「取代顏色」的選取,與所謂「區域選取」不一樣,「區域選取」是一種閉鎖式的選取作用,而前兩種則是開放式選取,只要是類似顏色均被選取。所以對無特定區域的顏色加工非常方便有效。

有時候我們會對人像中的衣物或背景之顏色不滿意急想改善,如果運用選取方式再來改變顏色,可能其工程會非常浩大,效果也不一定完美,建議採取用「選取顏色」或「取代顏色」功能,可有事半功倍之效。挑選一幅有大面積色塊的影像,如汽車、布料。我們將把下圖例的深藍色牆壁改換成亮紫色。

秘訣

「取代顏色」對話框上方「朦朧度」滑桿之作用,類似魔術棒選取工具的「容許度」設定,「朦朧度」越大,選取的範圍便延展;「朦朧度」越小,選的範圍便相對地縮小。

1 開啟人像圖檔,從色票或色盤中選定要使用的顏色。此練習不必執行選取動作,指令會如磁鐵一樣,自動選取類似色區進行相同動作。我們要改變圖例中牆壁的顏色。

2 執行「**影像 > 調整 > 取代顏色**」指令,對話框中會出現一個黑色圖像的預覽視窗,點取滴管工具,在你想要改變顏色的地方點取色樣,注意看預覽圖中取樣的範圍變成白色,表示該區是作用範圍;移動對話框上方「朦朧度」滑桿可增減作用區大小。

3 在「取代顏色」對話框下方「變化」欄中,有三個滑桿分別是「色相」、「飽和度」與「亮度」,請自行移動之直到滿意為止。

4 選用「橡皮擦工具」設定為「噴筆」模式,輕筆壓力約3﹪。局部放大「拷貝圖層」影像,選定加工範圍輕緩擦拭切勿急躁,否則會益顯色澤不自然。如果不滿意可輕易刪除該「拷貝圖層」重新來過。

單元 10.4

數位人像攝影 →

羽化與柔焦

古典人像攝影，常以圓形或橢圓形羽化邊緣，來裝飾照片。羽化邊緣效果是一種隱藏雜亂背景的好方法。柔焦也常是人像攝影中美化人物的好技巧。

i	困難度 > 3或中級
	時間 > 約一小時

橢圓形羽化邊緣

此示範例中我們要使用羽化技法將生硬的背景減少，重新將人物置入一個橢圓形羽化的邊框中。當然傳統的作法是購買一個有橢圓形裱版的相框來裝置，但是現在應用數位技術來處理，它的效果更好更快。首先我們需要一張人物胸像待用。

1 開啓人像圖檔，運用色階調整、色彩調整等功能，修正色調直至滿意。最好在此階段就完全確定一切色彩校正，避冤中途再修改徒增麻煩。

疑難解答

如果羽化太強烈已經干擾人像，請執行「編輯 > 原」，設定羽化值為25素，重新進行第三步驟。果羽化太弱效果不彰，請行「編輯 > 還原」，設定化值為100像素，重新進第三步驟直到滿意。

2 使用「橢圓形選取工具」畫出一適當的橢圓形，如果選取區域的位置不對不必在意，把游標移至區域內待箭頭游標出現，再拖拉它到正確的位置。

3 設定羽化值為50像素期待產生柔邊效果，執行「選取 > 反轉」指令，轉換選取區域為背景部位，再執行「編輯 > 剪下」橢圓形羽化邊緣效果就出現。

失焦

製造背景或前景的失焦效果，可以凸顯被攝主體，這就是此單元的課題。所使用的功能為「選取」與「高斯模糊」。

圖例中前景、中景人物與背景人物的空間關係非常清楚，我們的目標是要模糊背景，讓中景人物突出易見。

1 開啓圖檔在圖層浮動視窗中複製一圖層，我們要在此複製圖層中加工。此圖原為全彩，今已轉變為灰階色調。

2 在背景圖層中執行「**濾鏡 > 模糊 > 高斯模糊**」把整體影像模糊化，設定值請參考視窗示意圖。

3 點選複製圖層使其作用，再運用先前各單元所提供的方法，選取中景人物後，再清除不想保留的區域，讓模糊狀的底圖顯露，此時背景失焦的效果就出現了。

柔焦

柔和的光源常是拍攝軟調人像的先決條件，犀利的細節層理反而造成太尖銳化的視覺效應。傳統的攝影技術中，常用所謂的「柔焦濾鏡」或在鏡頭前加上膚色絲襪，以擴散光線達到柔焦作用，讓影像具有朦朧之美。

挑選一張適合的人物頭像，全彩或黑白、單色均可，其作法都相同。

1 開啓圖檔執行色階調整提案整體影像亮度，直到暗部細節都呈現。

2 複製圖層，在背景層中執行「高斯模糊濾鏡」，模糊半徑設為25像素，確定。

3 點選複製圖層使其作用，執行「色彩增殖」混合模式，設定不透明度為60％，或自行設定直到滿意確定完成。

單元 11.1

數位景觀攝影 →

工具

在此單元中我們要示範如何在一幅風景照內加入一些浪漫的雲彩：轉換全彩為黑白影像，並為雲層增加些動感。

色版混合器

「色版混合器」最主要的功能之一，就是可以將全彩影像轉換成單色或黑白影像，而且效果要比單獨的色彩模式改變來得佳。執行「影像＞調整＞色版混合器」指令，呼叫出功能對話框，分別調整個各色版，令每種顏色產生色調變化，組合成變幻莫測的虛幻世界。

「色版混合器」對話框

單色調

「色版混合器」對話框底下有一「單色」選項，勾選後全彩影像立即轉換為單色，不過仍然可以經由數值的設定，改變紅、綠、藍三個色版的混合比例。為了得到較佳的混合效果，有一基本原則要把握，就是三個色版的數值總和盡量不要超過100。

i	困難度＞2或基礎級至中級
	時間＞約1.5小時

原圖

紅色版已提高數值至＋150，為了維持數值總和不超過100的原則，將綠版與藍版各降低至－25。請比較此圖與直接轉換成灰階模式的影像，它們的影質那一個較具張力的戲劇感？

「色版混合器」對話框下方的「常數」滑桿，也是值得嘗試，改變一下不同的數據，看看有何明顯的變化。選擇其中最滿意的結果。

直接從全彩原圖轉換成灰階模式的影像狀況，其色澤渾濁霧翳不若左圖來得具震撼感。

雲彩濾鏡

萬里無雲的晴朗天氣是拍攝全家福的好時機，但是卻不適宜拍攝風景照，因為一大片毫無變化的藍天，缺乏雲朵的陪襯顯得很單調。如果拍攝時上天確實不幫忙，不為藍天施加幾朵雲，不妨自己來加工。

「雲彩濾鏡」是以「前景色」與「背景色」為設色範圍，再以內建的上色演算樣式，產生如雲彩般的特效。首先使用滴管工具在天空中擷取「最暗」與「最亮」的顏色，分別設為「前景色」與「背景色」，此兩色將會依據濾鏡指令演算上色。

由於「雲彩濾鏡」沒有對話框所以也無預覽縮圖，無法事先看出效果，所以唯有經由多次的嘗試，變換各種顏色組合，才能找到最佳的效果。

依據多次試驗與經驗，我們建議選取羽化值設約為100像素，其雲彩濾鏡效果最好。為了防止不慎破壞原圖，應該先製作一新圖層，再於其上執行雲彩濾鏡，執行步驟為「濾鏡 > 上色運算 > 雲彩」。

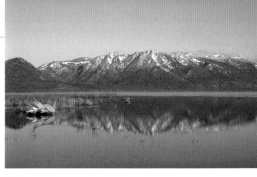

原圖

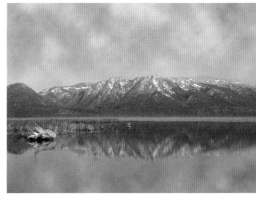

經過「雲彩濾鏡」運算後的結果。

動態模糊濾鏡

傳統攝影中常以慢快門速度與拉長曝光時間等技法，來表現運動體的動態，例如天空的行雲。數位影像處理軟體的「動態模糊動態濾鏡」也能輕易地製造這類效果。執行「濾鏡 > 模糊 > 動態模糊」指令出現對話框，內有幾個設定區，例如「角度」表示運動的方向，「距離」以像素為單位表示動態的量，數值越大代表動態越強烈勢如颶風；數值越小代表動態微弱勢如微風。設定完成後先不要急著確定，先整體審視滿意後再執行運算。

挑選一張有藍天白雲的風景照作為原圖，雲層越明顯濾鏡效果越佳。使用適當的工具，仔細選取作用範圍，注意不要干擾其它非相關區域。

選取羽化值設約為100像素後再經過「動態模糊濾鏡」運算後的結果。

單元 11.2

數位景觀攝影 →

日夜顛倒

數位攝影術可輕易駕馭時空變化。這個單元我們要告訴諸位,如何把一張白天拍攝的風景,經過軟體處理後變化成夜幕低垂的情景。

困難度 > 3或進階級
時間 > 1.5小時

選取 > 參閱96至97頁

天空與雲彩的顏色是詮釋一天時間變化最明顯的因素。因此我們將致力於改變影像中現有天色的狀態,讓它更具有傍晚太陽已西下的氣氛。當然首先你要依據先前的練習,以精確的動作選取天空與湖水範圍。

開始

挑選一張近夕陽時分有雲朵與湖泊的風景照,因為傍晚時候雲朵通常都是層層疊疊,氣象萬千。從圖例中可看到天際雲霞渲染紫氣,落日餘暉灑滿山頭,正是一幅加工的好題材。先用橡皮章工具清理畫面上污斑、刮痕,還它清新面貌。

1

Feather Selection

Feather Radius: 3 pixels [OK] [Cancel]

磁性套索工具

如果使用「魔術棒工具」的效果並不佳,建議試用「磁性套索工具」。它會自動找尋反差對比分明的界線,當成繪製選取線的依據;邊界不明顯的色區無法產生選取線。

1 使用魔術棒選取天空部份。由於天空的內容非常複雜,並非界定非常清楚的色塊或幾何形,所以必須善加利用SHIFT或ALT鍵來增加或減少選取,慢慢修整選取範圍直至完美;這個階段的工作相當煩瑣但卻是必要,選取不精密其破綻至最後階段將益加明顯。執行「選取 > 羽化」數值設為3像素,讓選取邊緣不會太銳利。

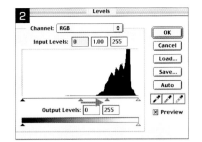

2 在選取區仍然作用的狀況下，執行「影像 > 調整 > 色階」指令，將「中間調」灰色滑桿往右移動讓天空加暗，但不要移動太多以免產生不自然感覺。色階調整運算只對選取區作用，其他非選取區範圍毫不受影響。

3 對湖水部位重複第1到2的步驟，讓它更為深暗些。同樣的要求，選取動作一定要精準，效果才會逼真。

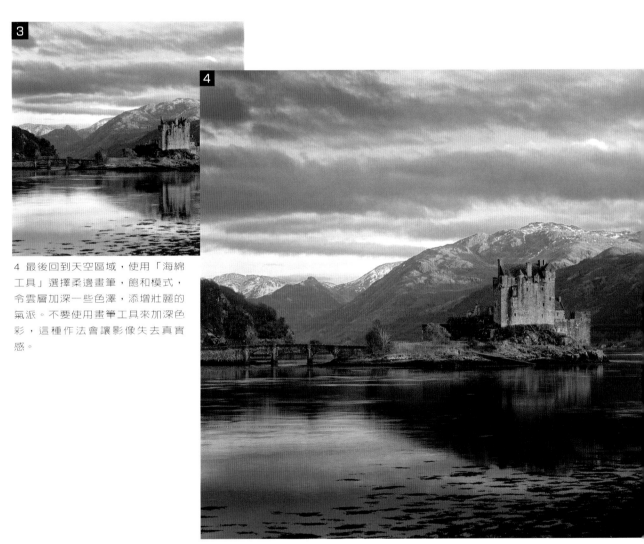

4 最後回到天空區域，使用「海綿工具」選擇柔邊畫筆，飽和模式，令雲層加深一些色澤，添增壯麗的氣派。不要使用畫筆工具來加深色彩，這種作法會讓影像失去真實感。

添加色澤

如果你的原圖並無例圖中所具備的紅紫色調，免擔心！你可以利用色彩平衡工功能先行調整。進行第2步驟後，執行「影像 > 調整 > 色彩平衡」指令，勾選「亮部」選項，增加紅色與黃色數值直到滿意。

列印暗濁

一般噴墨式印表機無法呈現影像暗部的細節層次，通常都是一團黑。列印此單元作品大概會有這種缺陷。建議執行色階調整，將中間調滑桿往左移動增加亮度以改善之。

單元 11.3

數位景觀攝影 →

背景特效

略施小技可化腐朽為神奇。利用數位技法在一張平淡無奇的風景照中，添加些許趣味，確實能生畫龍點睛之效。彩霞、霓虹不是隨處可遇，如果現場實在闕如，不妨從別地挪用。

開始

<table>
<tr>
<td>i</td>
<td>困難度 > 2初級至中級
時間 > 一小時</td>
</tr>
</table>

挑一具知名度的地標建築物如雪梨歌劇院、台灣總統府作為前景圖。另外再找一幅有壯麗天空的影像作為背景預備圖。依下列步驟進行：

1 開啟上述兩個圖檔，並置於工作台面。首先點選前景圖使其作用，接著使用套索工具開始仔細沿建築物外輪廓線圈取，為了工作方便可局部放大影像。選取應小心謹慎，精密為首要，即使工作煩瑣也要心平氣和。選取的目的是要在已選區域內植入天空背景圖。

其他軟體

PHOTOSHOP ELEMENTS與PHOTOSHOP LE
在此兩個軟體中此單元的動作都一樣。

JASC PAINTSHOP PRO
使用徒手工具畫出選取區，再執行「編輯 > 貼上 > 貼入選取區」，將剛才拷貝的天空背景圖，貼入前景圖選取區內。魔術棒也有類似的選取功能。

MGI PHOTOSUITE與PAINTSHOP PRO
此兩種軟體都允許在圖層中構圖，也有圖層內元件的旋轉移動的功能。

2 點選天空背景圖使其作用，執行「編輯 > 全選 > 拷貝」指令後關閉此圖檔。

3 再次點選前景圖使其作用，執行「編輯 > 貼入範圍內」指令，將剛才拷貝的天空背景圖，貼入前景圖選取區內，並自動產生一浮動圖層。

4 觀察圖層視窗可見到兩個圖層，在上的是天空背景圖，在下的是前景圖。分別在每個圖層中執行「色彩平衡」與「亮度 / 對比」指令，調整適當的色調；注意天空的亮度應略為提高，才符合現實。滿意後將兩圖層平面化，完美無缺的影像組合看不出任何破綻。

數位景觀攝影 →

水光倒影

在此單元中我們將告訴諸位如何在一歷史性的建築物前，虛擬一淺水灘上的建物倒影，以創造一個夢境般的虛幻世界。兩幅影像都取材自完全不同的時空，只有數位科技才能有此移花接木的能耐。

困難度 > 4或中級至高級
時間 > 約1.5小時

開始

首先需要一幅知名的歷史性建築物，與一張有大片水域的影像。

1 開啟建築物圖檔，重新調整版面尺寸或裁切，預留較寬廣的前庭廣場，方便接下來的影像處理工作進行。使用橡皮章工具清除不必要的東西。整個影像包括建築物本體，幾何多角形磁磚的廣場，以及其他可用來表現倒影的物件。

2 開啟水域風景圖檔，執行「編輯 > 全選 > 拷貝」，關閉圖檔，執行「編輯 > 貼上」，將水域風景圖貼在建築物圖上方，形成另一圖層。

3 點選水域風景圖層使其作用，挑選橡皮擦工具，設定柔和畫筆樣式開始擦拭遠處山頭，但是保留湖水部分，留下的湖水範圍將與下層的磁磚廣場混合。柔和的畫筆模式會減少擦拭痕跡不露明顯痕跡。

圖層浮動視窗

4 接著處理廣場與湖水的混合關係。點選水域風景圖層使其作用，設定其不透明度為80％，讓磁磚廣場隱約呈現，但卻保留了湖水的湛藍色。

5 暫時關閉水域風景圖層，點取建築物圖層使其作用，使用選取工具開始圈取建築物，在此階段選取尚不必太精密，因為在階下來的過程巾還會再仔細處理。選取完畢後執行「編輯＞拷貝」與「編輯＞貼上」另外形成一圖層。接著執行「編輯＞變形＞垂直翻轉」，讓建築物圈取範圍以上下鏡像的方式呈現。

6 安置妥已翻轉的圖層，接著要模擬其透視的變形效果，讓它看來像是從一個遠處角度觀看。執行「編輯＞變形＞透視」指令，點按其所產生的方框下緣把手，並往框線中央移動，壓擠方框變形，讓圖像產生適當的透視感並確定之。最後使用「魔術棒工具」選取藍天，執行「編輯＞清除」。

7 回到圖層視窗，再度顯示水域風景圖層，並設定其不透明度為30％左右，讓它與其他圖層適當地混合，完成後將所有圖層平面化，大功告成。

數位輸出與發行

單元 12.1

列印輸出 →

印表機的原理

現在市面上的印表機之廠牌與型式，可謂五花八門琳瑯滿目。但是使用者如何從其中找到最適用的機型呢？

噴墨列印的圖樣是由許多大小不一互相疊合的彩色小點所構成。

噴墨式印表機

如果用高倍放大鏡觀察全彩印刷的圖樣，可發現它是由許多大小不一的「青色」、「洋紅色」、「黃色」與「黑色」圓形小點（網點）所構成，各個網點以不的方式互相疊合再現原圖的色彩。噴墨式印表機也用類似的原理呈現顏色。數位影像經由「點陣化」運算以後，將資料傳輸給印表機，它再用四到六種墨色並以極細膩的噴嘴，將每一個「點」依墨色的成份比例，噴灑在印材上，這些數目龐大極細緻的微點產生的色光，在人眼睛裡自動混合，得以再生原圖色彩。

完全發揮影像處理軟體的功能，是創作優秀作品的主要條件之一；另一個決定因素，則是正確地操作印表機的驅動程式。印表機驅動程式的使用界面上，除了「紙張尺寸」、「列印品質」等常用的選項外，尚有許多印材的設置選項，如亮麗紙、厚紙板、投影片等。我們必須根據印材的種類，來正確設定印表機的各種數值，這樣印表機才能依據我們的設定，以決定噴墨的多寡，每個點的距離等條件。如果兩者無法配合妥當，列印出的成品絕對令人失望。

家庭用噴墨印表機

這類印表機的設計與銷售對象主要是一般家庭或學校，由於其價格不昂貴所以普及率非常廣。它使用四種墨色：青色、洋紅色、黃色（CMY）與黑色（K，不用B以避免與Blue藍混淆）。適合用於一般文件或學校作業列印；但是對要求高品質的。影像輸出就顯得力不從心了，尤其是暗部的細節或是非常亮的部位的表演，常令人氣餒。

家庭用噴墨印表機

四色噴墨印表機

單元 12.3

列印輸出 →

常見問題

雖然到此最後列印輸出階段，除非你完全瞭解以下的問題，並且能排除，否則還是會遇到困難與挫折

左圖是模擬螢幕上的色光影像，右圖是色料列印出的圖像，請比較其差異。

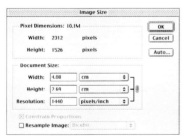

使用一般噴墨式印表機列印時，並不須將解析度設定為1440DPI，其實200DPI就已經足夠了。

觀察影像局部放大的情行，低解析度設定的輸出時，每一個微點都是疏離的。

問：我所列印出來的作品，為何永遠無法像在螢幕上般那麼亮麗色彩飽和，到底錯誤在那裡？

答：基本上而言印表機使用的是青（C）、洋紅（M）、黃（Y）與黑（K）四種原色料來呈現影像的色彩，而螢幕是以紅光（R）、綠光（G）與藍光（B）三種原色光來呈現影像的色彩；按照色彩學原理解釋，色光的「色域」要比色料的「色域」來得大，所以用印表機印出來的作品，永遠無法如在螢幕上般那麼亮麗色彩飽和。如果你使用的是Photoshop可以選擇「顯示色域警告」，它預告你那些色彩無法如螢幕般完全表現出。

問：我有一台解析度1440dpi的印表機，我是否必須設定圖檔之解析度為1440dpi才能得到最佳的效果？

答：不，不管列印紙張的包裝上的說明文如何說，解析度1440dpi的六色印表機其實只能達到240dpi解析度的程度，1440除以6色就是240；所以圖檔解析度若設為200dpi就有不錯的表現了。

問：即使我把圖檔的解析度設定非常高，為何列印出的圖像仍然顆粒分明粗糙異常？

答：印表機的驅動程式內建許多影像品質的選擇，使用者可依據印紙的種類勾選適當的選項，例如低階、中階、高階，或是直接以點數來敘述，如300、720、1440等。印紙的種類必須配合適當的點數才能完全顯現最佳的效果。勾選適當的選項重新列印應可改善。

標準專用紙

因應顧客需求包裝類型多樣，從二十張至五百、一千張不等。價格便宜可在一般的辦公文具品店購得。單面經過霧化去光加工處理，適合列印文字、表格等文書物件。又稱為360dpi紙。

霧面相紙

比標準專用紙厚重價格也較高，單面塗佈細緻填充物，並經過霧化去光加工處理可確保印墨附著，增強影像色澤，效果比標準專用紙良好。因應顧客需求包裝類型多樣，有不同的張數、尺寸與厚度供挑選；也有雙面加工的種類。一些大品牌的廠商如Epson、Kodak與Canon都有生產此類印材。

展示用列相紙較不易變質退色，適用於長期展示場合。

亮麗相紙

它具有光亮細膩的表層處理，可添增影像的色彩飽和度，並能表現豐富的細節。一般而言列印在亮麗相紙的影像都較霧面相紙來得深沉。厚度較單薄的紙材容易折傷，宜小心拿取。因應顧客需求包裝類型多樣，有不同的張數、尺寸與厚度供挑選；但只有單面加工處理。

特厚亮麗相紙

顧名思義它比亮麗相紙來得厚重，是專為表現傳統攝影影質而製造。厚重的觸覺很具有高貴感，由於較不易折傷，故常用於必須搬移或觸摸的場合。一些生產傳統相紙的廠牌如Ilford與Kodak也製作此類產品。

SOMERSET品牌的印材最為專業藝術工作者所喜愛。

亮麗合成相紙

這是一種類似塑膠的特殊合成材料，抗拉強度非常大幾乎無法徒手撕裂，但不能摺疊。能充分表現影像原有的豐富細節。通常只有單面加工處理。

特殊藝術印紙

充滿著豐富的觸覺表面質感，不像一般的相紙表層塗佈了太多的合成質料，它非常適合列印繪畫性高的圖像，能充分發揮藝術媒材的特性。以Somerset與Lyson兩種廠牌最著名；對需要表現多樣質感效果的場合，它們兩者是最佳的選擇。紙材厚度多樣化，最高可達120磅（250基令重）。

藝術家水彩紙

與特殊藝術印紙類似，但是卻充滿著不可預料的特殊效果，尤其用噴墨印表機列印時，常有令人驚豔的際遇。最特殊的是它的撕破狀或不規則的毛邊緣。這類紙材價格都較昂貴，藝術家常用於版畫或網版畫的印製。以Rives與Fabriano兩種廠牌最著名，以單張而非整包的方式出售。

亮麗合成相紙具多功能特性，可廣範地用於各種列印場合。

自黏性膠片與投影片

透明性的膠片材料，可經列印製成簡報投影片或自黏性膠片。一面有膠黏性物質增加附著力以吸附印墨。這類印材的呈色都不飽和色彩淺薄，不若彩色幻燈片亮麗，所以並非表現數位影像的適當材料。

布紋相紙具有豐富的織物紋理，可豐富影像的觸覺質感。

單元 12.2

列印輸出→

列印材料

噴墨印表機最大的好處之一，就是有非常多樣的列印材料可供選擇。你可以依自己的需求選用如布紋紙、水彩紙等特殊紙材，來發揮你的創意表現。

紙張規格

「國際標準組織ISO」已經將紙張規格統一化標準化。列印用紙張常用規格有A與B系列，以下是A系列：

A0	**33⅛ x 46¹³⁄₁₆** 英吋
A1	**23⅜ x 33⅛** 英吋
A2	**16½ x 23⅜** 英吋
A3	**11¹¹⁄₁₆ x 16½** 英吋
A4	**8¼ x 11¹¹⁄₁₆** 英吋
A5	**5¹³⁄₁₆ x 8¼** 英吋

另有一傳統辦公室文書紙張規格系統盛行於美國如下：

Executive	**7¼ x 10½** 英吋
Folio	**8¼ x 13** 英吋
Foolscap	**8 x 13** 英吋
Legal	**8½ x 14** 英吋
Letter	**8½ x 11** 英吋
Statement	**5½ x 8½** 英吋

INKJETMALL.COM
如果你想進一步瞭解各個品牌的印材，建議連上這個網站。它專門提供每種印材的客觀測試報告，與各種列印的技術分享。網址為 **WWW.INKJETMALL.COM**。

EPSON與CANON列印材料

這兩個廠牌所生產的系列印材，都是完全針對其各自的印表機種與印墨需求。由於貨源充裕種類齊全，很適合初學者採用。本單元就以這兩種品牌為例來說明。

欲獲得某一種印材的內容、特性或正確的使用方法，詳閱包裝盒上的說明文是最佳的途徑。以下所談論的都是一些常見與常用的印材種類。

雖然價位較高，但是EPSON與CANON的高品質印材，可幫助發揮影像的最佳效果。

相片影質噴墨印表機

「相片影質」一詞指如相片般高影質的意思，所以其輸出品質一定比「家庭用噴墨印表機」優良。此類機種的價格約為前者的兩三倍。它也是使用CMYK四種墨色，另加一淡青與一淡洋紅，用來增潤皮膚色澤與提高照片的質感，更可降低微粒的可見度。有些機型如Epson Stylus Photo配備「省墨」裝置，供非正或檢視式列印時選用，以節省耗材與時間浪費。甚至某些廠商宣稱它們的這類機種所列印出的作品，其保存壽命可達百年而不變色。

專業噴墨印表機

又比前兩機種更高階，但價格約為它們的三四倍以上，主要的使用者為專業數位影像工作者、設計師。列印輸出解析度非常高幾乎可達1440至2880dpi以上，其影質已經可以與傳統照片不分上下了。它的印料有兩種，一是快乾式「色料基質」另一是「色墨基質」，雖然前者大都用於一般非正式列印場合，可是其效果已經比家庭用噴墨印表機好很多；如果使用「色墨基質」印料並配合特殊紙材，那麼它的圖像效果應該可達極致的品質。「色料基質」無法如「色墨基質」印料般表現豐富的質感與色彩層次。

專業噴墨印表機（使用色料基質印料）

讀卡式印表機

這類印表機設置有一特殊的插埠，可不經電腦直接讀取數位相機上影像記錄卡的資料，並列印輸出成品。當然它也內建處理軟體可自動作些影像修正。對一些不甚要求影像後加工的場合非常適用。

滾筒或大尺寸印材印表機

大部份高階印表機都配備有滾筒紙材捲軸，或特殊尺寸規格印材的安裝附件，可接受如長度達30英吋（76公分）或是長度無限的的捲筒狀印材，唯一的限制大概只是寬度而已！

相片影質噴墨印表機（可讀取影像記錄卡

相片影質噴墨印表機（附滾筒捲軸）

問：雖然我把圖檔的解析度設定1440dpi，為何列印出的圖像會有明顯的方格狀？

答：這個問題的答案應該只有一個，就是原圖的解析度太低。如果用極低的解析度（如72dpi）列印出的圖像一定會有明顯的方格狀。解析度200dpi的影像其微粒非常細膩人眼無法分辨其區隔，所以感覺圖像非常清晰。建議縮小影像的尺寸以提高解析度，或是設定較高的解析度重新掃描或拍攝。

圖像會有明顯的方格狀，唯一的原因就是原圖的解析度太低。

問：為何從網路下載的影像，列印出來的結果都是「失焦」模糊？

答：擷取自螢幕上的影像其解析度都是72dpi，雖然選擇以高解析度設定值輸出，其結果一定會模糊，因為原有的像素尺寸僅有這麼多，如果勉強要增加像素總數，必定須以「補插點法」虛構更多的像素，如此勢必影像影像品質。

問：雖然我已經非常努力調整色彩平衡，可是為何列印出來的影像總是覆蓋一層黃色調？

答：可能有兩個原因，一是彩色墨水匣中的某些顏料可能已經耗盡了，另一種可能是噴嘴阻塞無法順利噴墨。不論如何，如果印表機運作不正常，要輸出高品質的影像是不可能的。此時應使用驅動程式內的清理噴嘴功能，進行清理工作；如果無效就要更新墨水匣了。

如果列印過度放大的影像，其結果一定是模糊。

WILDLY INCORRECT COLOUR suggests an ink-flow problem

問：當我使用藝術家專用繪畫紙列印時，為何影像的色調總是暗沉不亮，糊成一團？

答：藝術家專用繪畫紙並不是專為列印而設計，所以無法讓每一個微點安定於其位置，有時候會像棉紙上的彩墨渲染開來，令影像模糊。此時建議將原圖的亮度提高，並以較低的解析度列印。

極度的偏色表示噴墨不順暢。
藝術家專用繪畫紙並不是專為列印而設計，在色墨充沛處常有暈染現象。

單元 12.4

列印輸出 →

網路輸出服務中心

「網路輸出服務」是數位影像與網際網路最先進的科技結合，如果你熟悉WWW世界而且會操作，那麼其餘的工作就交給「網路輸出服務」了

基本架構

「網路輸出服務中心」可說是昔日住家附近的「沖印小舖」，最大的不同是它不必一定設置在社區內，只要透過網路傳輸這種服務幾乎可以無遠弗屆。它是二十四小時全天候無人操控的自動輸出系統，只要經由一般的家庭用電腦網路，就可以把已經整理好的影像資料傳遞到對方的系統，以彩色雷射印表機將影像列印在傳統像紙上，並快速送達取件處甚至海外遠方，收費平實合理。這是一個前景看好的消費市場，未來發展的潛力無限，目前富士、柯尼卡等大廠都設有這類「網路輸出服務中心」。

「網路輸出服務中心」提供高品質的數位影像後製作服務，應是未來家居生活照的最佳輸出處。

上傳軟體

大部份的「網路輸出服務中心」都可以使用PC或Mac平台藉由最常用的網頁瀏覽器Internet Explorer或是Netscape來上傳資料；但是也有一些中心使用其特定的上傳軟體例如ColorMailer Photo Service 3.0，該軟體可自行上網下載來安裝，它具備多種調整功能，可供重新裁切、選擇邊框等，其中最重要的功能是，當你的設定會影響圖檔品質時，它會預先發出警告。ColorMailer或柯達「網路輸出服務中心」遍佈全球各地，所以我們可以利用此網路優勢，將作品送達散居世界各處遠方的親友，而且不必負擔額外的國際郵資。

COLORMAILER上傳軟體具備裁切、選擇邊框等調整功能。

影像儲存與分享

大部分「網路輸出服務中心」也提供客戶專屬的「相片簿」空間，可在遠方資料庫內存放私人影像。這些服務有的是免費，有些須收費；一般的免費服務有空間與時間的限制，有效日期屆滿系統就自動刪除全部影像。付費的服務其自主管理的機制較大，可有自己的帳號與密碼，也可供遠方的親友貼圖展示他們的作品，共享其創作喜悅。

網頁型式的「相片簿」除提供遠方存放私人影像的空間外，也可與親友分享作品。

一旦決定要列印此張影像後，螢幕上會先出現預覽圖供檢視。

許多上傳軟體內也具備縮圖預覽功能，讓使用者先檢視此次上傳資料的縮圖與說明，以方便取捨整理。

單元 13.1

創意輸出→

工具

我們用數位相機擷取影像，應用功能強大的影像處理軟體來加工影像，最後用印表機輸出，但在此關鍵時刻有一些非常重要但卻常被忽略的環節，值得我們注意。

其他軟體

PAINTSHOP PRO也有一簡易的「列印預覽」功能，執行「檔案＞列印預覽」後螢幕上會出現紙張與影像間相對的關係預覽，藉此可檢視列印範圍。

MGI PHOTOSUITE也有類似的功能，並可配合使用移動工具，重新安排影像在紙張上的位置。

列印預覽

我所要列印出的圖像究竟有多大？印紙是否能容納得下整個畫面？這些輸出前的問題常困擾我們。所以大部分影像處理軟體如Photoshop系列產品，都內建「列印預覽」功能以解決上述困擾。在Photoshop中開啓圖檔，在工作視窗左下角有一「文件狀態」顯示區，點按右鍵會跳出一方框，此時「外圍方框」表示所設定的紙張尺寸，「內圍方框」表示影像的大小，比較兩者的相對關係，就能解決上述的困擾。如果覺得影像太小，則執行「影像＞影像尺寸」在對話框中檢查「解析度」是否太高。如果是，則重新鍵入較小的解析度，但切勿勾取「影像重新取樣」選項，也就是要確定「鍊條」符號要串聯「寬度」、「高度」與「解析度」三者。再回到「文件狀態」顯示區檢視影像有否變大。

如果「內圍方框」比「外圍方框大」表示影像比紙張大，所以應縮小影像尺寸，或更換更大的紙張。回對話框中檢查「解析度」是否太小。如果是，則重新鍵入較大的解析度值，但切勿勾取「影像重新取樣」選項，確定「鍊條」符號要串聯「寬度」、「高度」與「解析度」三者。再回到「文件狀態」顯示區檢視影像有否變小。如果還是太大那麼就要勾選「影像重新取樣」，在不改變解析度的情況下，重新鍵入適當的「寬度」與「高度」，注意此時「鍊條」符號只串聯「寬度」與「高度」兩者。其實在執行此動作後已剔除了多餘的像素，讓影像縮小。

也可用印表機驅動程式的「百分比」選項，來控制輸出影像的尺寸大小；但是如何掌握正確的縮小百分比率，實在要靠非常豐富的操作經驗。

從工作視窗左下角的「文件狀態」顯示區，可看出影像在印紙上安排的情況。

「文件狀態」區顯示列印的影像太小。

如果列印的影像太大，「文件狀態」區看起來就是如此。

印表機驅動程式的預置

所有的印表機驅動程式都具備調整色彩、色調、清晰度與某些特效的功能。這些功能是針對那些沒有影像處理軟體的人所設計，他們可以利用這些內置機能做簡易的影像處理工作。當然它的能力無法與功能強大的Photoshop系列產品比較，不過聊勝於無。如果你要完全控制列印效果，建議你關閉所有的預置設定，讓它完全是手動模式。某些數位相機不經電腦可直接以接線與印表機串聯，或是直接將影像記錄卡插入讀卡槽，在這種情況下啟動印表機驅動程式的預置功能，是唯一較好的列印方法。

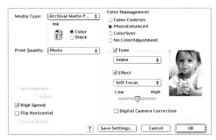

印表機驅動程式上的預置功能，絕不無法如影像處理軟體般那麼精確，所以僅適合初級數位影像處理工作。

檔案資訊

Photosop與Photosop Elements內設一「檔案資訊」建置區，可為該圖檔建立許多如註解、類別、版權等基本文字資料。這些資料可在列印時出現也可隱藏。執行「檔案 > 檔案資訊」叫出鍵入區，再依據自己的需求寫入資料。列印時可在驅動程式上勾取此「檔案資訊」選項，這些文字資料會一併在圖像的下方空白處列印出。

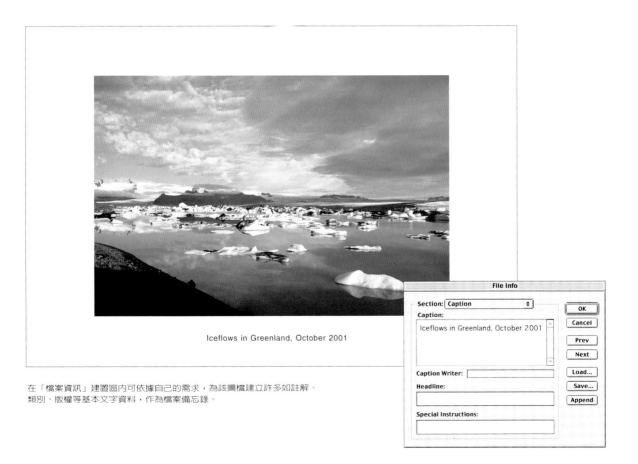

在「檔案資訊」建置區內可依據自己的需求，為該圖檔建立許多如註解、類別、版權等基本文字資料，作為檔案備忘錄。

單元 13.2

創意輸出 →

另類印材

另類是創意的開始，捨棄所謂標準的列印紙另尋其他替代紙，可能會有異乎尋常的特殊效果出現，不再是按圖索驥的操作，而是充滿實驗樂趣的創作探險。

試印

使用非標準印紙來正式列印以前，「試印」是一個必須經過的步驟。「試印」一詞源自傳統暗房，也就是在尚未正式放大照片前，用較小的試紙來測試，以找出正確的曝光數據後再正式放大。印表機的試印程序也是如此，要先找出適當的設定值才正式輸出，避免無謂的浪費。

1 首先以方形選取工具在畫面上拖拉出一個選取區作為試印的範圍。如果畫面是人像，那麼選取區域應包含「膚色」；如果是其他主題，則選取區域就應包含「亮部」與「暗部」。

色調太亮

2 執行「檔案＞列印」，在印表機驅動程式對話框中勾選「列印選取區」選項，並設定試印用紙尺寸後確定列印。以不同的調整值分別試印數張，選擇效果最佳者後，正式以該數值列印。

色調適中

色調太暗

列印卡片或摺頁

影像不一定要安放在印紙的中央位置，其實這是可以選擇的。最新版的Photoshop與Photoshop Elements都有具備此功能的「列印設定」指令，預置的位置是「影像居中」，但是也可以依據自己的設定來移動其位置。

2 使用印表機製作對摺的賀卡或小冊是一不錯的創新。但要先規劃對摺以後影像放置的位置，才能正確地移動之。如果是左右頁對稱的鏡像，在列印完第一個影像後要記得將原圖左右反轉，再以同一紙張再列印一次。

1 在PHOTOSHOP中執行「檔案 > 列印設定」指令，在對話框中勾選「顯示邊界框」，接著取消「影像居中」勾選，移動游標至預覽圖中，可拖拉至印紙範圍內任何一個位置，如果要精確位移則鍵入適當的數值即可。

Good Luck
in your
new job

書寫紙

用一般的證券紙或直紋書寫紙列印圖像的效果也非常好，尤其紙上已有紋理或浮水印的話。首先要在Photoshop中調整影像的色階，移動「中間調」滑桿提高影像亮度。再設定列印品質為「一般」或360dpi即可。由於這類紙張都較單薄印墨容易暈染開，所以建議不要列印大面積否則效果並不佳。

自訂印紙尺寸

印紙並非一定要A4、B4、A3等標準規格，可以依自己的需求裁切一些特殊尺寸的紙張，用直尺丈量其長度與寬度。開啟印表機驅動程式對話框，在「紙張」處勾選「自訂」鍵入其長度與寬度，並為這張紙命名如「賀卡」，儲存此設定，以後再要用到這個尺寸的紙張時，只要在下拉選單中就可找到，相當方便。

撕裂邊緣的效果

具有毛茸撕裂邊緣的紙張有一份強烈的粗獷感，列印的作品也能有如此的創意。先按標準的程序列印一作品，再小心用手慢慢地撕掉其紙張邊緣。注意不要先撕紙再列印，因為紙的纖維很容易阻塞印表機的噴嘴。撕紙前要規劃妥當，先在適當處輕壓出一痕跡，然後再延此壓痕撕開避免失誤。太厚的紙質並不適合此作法，最理想的厚度是100磅或200基重的紙。

單元 13.3

創意輸出 →

超視360度全景

真正拍攝360度全景的相機非常昂貴，不是一般人買得起。不過我們有變通的方法，利用軟體來模擬這種效果，不但可列印輸出也可放在網頁上播放。

> **i** 困難度 > 2或入門級 / 進階級
> 時間 > 一小時

最近的Epson噴墨印表機都免費附贈「Spin Panorama」軟體，它提供了一組精緻的工具讓我們可以把數幅獨立的畫面，以無縫的方式組成一長條狀360度全景的影像。PhotoImpact與MGI PhotoSuite也有類似功能。Apple公司開發的QuickTime Virtual Reality Studio更是其中最佳者。

適合的題材

並非所有的題材都適合360度全景技法，最好是一個有無形或有形範圍內的景物為主題，例如建築物內的庭園、花園、中庭，或是寬敞的室內空間。店面、展覽會場、博物館展示廳都是理想的題材。

網路資源

360度全景虛擬實境
APPLE公司開發的QUICKTIME VIRTUAL REALITY STUDIO是目前最佳的相關軟體，可上該網站瀏覽並取得許多有關的技術指導，對提昇自己的攝影功力相當有助益。網址：
**WWW.APPLE.COM/QUICKTIME/Q
TVR**

開始：選景

要製作一幅優秀的全景像，事先必須要有充分的規劃與準備。首先要尋找一處適當的場景，也就是在環視一周時，能永遠保有一吸引觀眾的趣味主體。置身與此圓形中央觀察，看是否所有拍攝的要素都在等距的半徑範圍內。將相機安置在三腳架上，選定圓心位置開始拍攝後就不能再移動腳架了。

選定相機的鏡頭為標準鏡頭，不要使用廣角鏡頭；仔細透過觀景窗取景構圖，並計畫如何轉動相機以及採用直幅或是橫幅，拍攝進行時絕對不要變更腳架位置或鏡頭焦距。拍攝一幅後，以順時鐘或逆時鐘方向輕微轉動相機，再拍下一張，兩張之間應有重疊處。

如果你是用自動曝光的模式拍攝，測光錶會依據每一現場光線狀況「自動」調整曝光值，所以把每一幅影像並列展開比較，我們會發現每

一張的色調都不一樣。為了避免這種情形，建議應在開始拍攝時就鎖定曝光值。

1 接著我們要用軟體來整理這些影像，開啟SPIN PANORAMA軟體，並打開所有圖檔，決定那一張保留那一張刪除，如果圖檔不是按先後次序拍攝，也可在此加以調整組織。

2 再來就是決定接縫線的位置，這與貼印花壁紙很相似，要找出最理想的地方作為縫合線以減少破綻。局部放大該縫合處，尋找明顯簡單的線或形作為重疊吻合的基點，當然軟體也有自動吻合的功能，但是手動似乎才能滿足我們的需求。

3 疊合滿意後就開始剪裁畫面剔除多餘的部位，接著決定輸出的總像素尺寸，多預備幾種尺寸以備其他用途。「影像檔案」選項會把每張影像平面化，以JPEG壓縮格式儲存，並可列印輸出。至於「VR影片」選項會以特殊的影片格式儲存，供網頁或播放軟體以超視360度全景方式呈現。

4 上述格式的影像可在大部分的影像處理軟體如PHOTOSHOP或PAINTSHOP PRO內打開，並可重新再加工處理，如改變色調、去除污點、清理雜亂背景等。列印時要用「自訂」尺寸的紙張，或縮小影像百分比率。

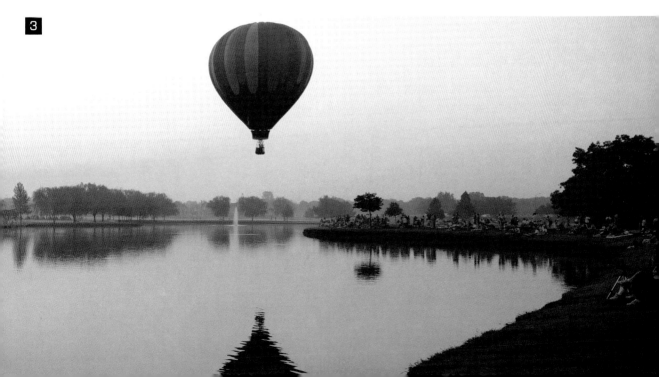

單元 13.4

創意輸出 →

創意邊框

照片的邊框並非一定要四平八穩呆板無趣，讓我們用數位的方法為照片創造趣味十足的邊框，賦予它們多采多姿的生命。

掃描邊框與襯板

困難度 > 2或基礎級至進階級
時間 > 約一小時

立體實物掃描 > 參閱34頁

示範1

1 應用單元3.4的技法掃描一個立體的古典邊框或襯板，再找一張適當的人像照片準備置入此框架內。然後在影像處理軟體中，使用各種工具來修補上面的污點與刮痕。為了保留襯板與邊框的古舊風韻建議不要把修繕工作做得太徹底，色調調整時也應保存其歷史的風華。

2 在襯板文件上用「橢圓形選取工具」拖拉畫出一個與底圖相似的橢圓形選取區，再將此選取區移至人像照片上，執行「編輯 > 拷貝」，回到襯板文件執行「編輯 > 貼入選取範圍」，橢圓形人像會出現於橢圓選取區的後方，橢圓形選取區就如同「圖層遮色片」，此時人像圖層可在其後方自由移動直到適當的位置。滿意後將圖層平面化，確定後存檔。

善用網路資源

網路世界充斥著許多免費或共享軟體，只要你知道門路經由瀏覽器就可下載許多好用的邊框軟體，甚至不需要使用高階的影像處理軟體。

1 「PHOTOFRAME」是一個網路上提供的下載軟體，在CREATIVEPRO網站（WWW.CREATIVEPRO.COM）可以連結下載路徑，但必須先註冊為網路會員，取得帳號與密碼授權，登錄後在「SERVICES」欄點選「PHOTOFRAME ONLINE」即可。

2 在正式使用PHOTOFRAME前要先下載一個稱為「CPE-SERVICE ENABLE」的模組程式。下載完成後若是在PC電腦上，它會自動執行安裝於瀏覽器資料夾內的「PLUG-IN」。如果是MAC電腦，那麼就要手

動將之拖拉至應放的位置，MACINTOSH HD > INTERNET APPLICATIONS > NETSCAPE（或是EXPLORER視你用的是那一個瀏覽器） > PLUG-INS。

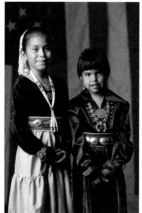

示範 2

1 以上述同樣的技法掃描一張古典邊框與一張老舊的人像照片，並將之組合成一具圖層的影像文件，右圖浮動視窗顯示其圖層結構。

2 降低人像照片的彩度，加上一些古銅色調來增顯其古舊氣韻，當然在選擇素材時所找到的影像其時空背景應盡量能搭配。為了讓人像更為柔和，我們在其照片周圍作了羽化效果：在右圖浮動視窗中可看到其圖層結構。如果你熟悉示範1的作法後，對示範2的操作應該是得心應手。

網路資源

連上 **WWW.ACTIONXCHANGE.COM** 網站可以下載許多不錯的 ADOBE PHOTOSHOP 專用濾鏡與技術指導；此外尚有數以萬計的邊框、照片特效、文字特效等分享資源。

3 完成上面動作後關閉瀏覽器，重開瀏覽器再次連結上 CREATIVEPRO 網站，在網頁中找到中意的邊框後 PHOTOFRAME 會自動下載該圖形至網頁上，接著就可以執行邊框效果了，不論圖像是多大都能順利完成。該圖像不會上傳至對方的伺服器，你的動作僅在近端的電腦上進行。

4 雖然免費提供的邊框種類不多，可是足夠我們發揮無限的創意了。此示範圖選用了一個「水彩邊框」，直接拖拉至欲加工的影像上放開，就自動完成其餘動作。確實存檔後就可列印輸出。

單元 14.1

網路發行 →

檔案壓縮

網路發行是數位影像另一種主要的展示方式，但是網路頻寬卻也是目前最大的瓶頭，所以檔案壓縮成了網路傳輸最重要的課題。

破壞性壓縮

JPEG與GIF都是所謂的破壞性壓縮格式，因為每存檔一次就流失一部分無法救回的影像資料，影像品質就會越來越差。所以最好保留一原圖的備份，僅利用其拷貝來作其他相關的加工處理，以避免無法回頭。

比起文書處理文件檔案，數位影像圖檔的大小確實是非常龐大。全彩影像是由RGB三色所構成，因為每一個顏色都含有2的8次方（位元）的色調（256個色調），所以全部影像是由2的24次方（位元）的色調（16.7百萬個色調）所組成。由此可看出，為何檔案大小是網路傳輸首先要考慮的因素。

解決之道就是「檔案壓縮」。龐大的圖檔經過特殊的壓縮方法，降低檔案體積以減少網路傳輸時間。目前常用的圖檔壓縮格式有兩種，一是JPEG另一是GIF，一般的影像處理軟體都能讀存它們。

JPEG

JPEG是目前最常用，也是最理想的圖檔壓縮格式，它是Joint Photographic Experts Group的縮寫，通常以.jpg或.jpeg的副檔名來辨識。它的原理是視一個區塊的像素（例如8×8像素）為一描述的單位，來替代64個像素的各別描述，如此所需要的資料自然減少，檔案的大小就縮減了。當然這種作法的代價就是犧牲影像的品質。一般影像處理軟體提供低、中、高、最高品質的壓縮比（1：1.4：2.8：5.2）選擇，品質設定越高檔案會越大，傳輸的時間會越長；品質設定越低檔案會越小，傳輸的時間會越短。

此未經壓縮的原圖檔案有6.1MB大小。

經過以JPEG格式壓縮後的圖檔大小約為120K，其影質尚可。

控制資料大小

兩個像素總數一樣的圖檔，經過壓縮成JPEG格式以後，實在很難預測每個圖檔的大小了。譬如一幅有著五彩繽紛花朵的影像經過壓縮後，它的檔案會比有相同像素總數的一幅藍天白雲的影像，經過相同壓縮後的檔案大小來得大。為什麼？因為藍天白雲的影像造形簡單顏色單純，要描述這樣的影像只要用到少數的資料就足夠了，所以它的檔案相對著就減少了。

五彩繽紛花朵的影像經過壓縮後，並未能減少太多的檔案大小。

藍天白雲的影像經過相同壓縮後，其檔案大小就銳減了。

GIF

從以上的解釋可知，所謂壓縮不是削減影像的實際總像素量，而是簡化資料的描述。GIF（Graphics Interchange Format）也是一種圖檔壓縮格式，它是以8位元的色調（256個色調）來描述全彩影像的24位元的色調（16.7百萬個色調），如此檔案大小必定銳減，但是相對的其影像品質會降低許多。GIF格式適合用於有大面積色塊、造形單純的影像壓縮，例如上述藍天白雲的影像。所以圖檔的壓縮方式必須看影像的本質來決定。由於經過GIF格式壓縮的檔案都非常小，因此很適合用於網頁設計上，或在網路上傳輸，是目前應用非常廣泛的檔案格式。

經過以GIF格式壓縮後的影像，其影質就遜色許多了。

末經壓縮的原圖。

單元 14.2

網路發行 →
影像附加檔

i 困難度 > 1或入門級
時間 > 30分鐘

影像附加檔拜網路電子郵件之賜，經由網路線幾乎可傳送至全球各地，它無需額外的郵資與漫長的等待，只要瞬息之間便無遠弗屆。

1

未經影像尺寸調整的原圖，其大小為1800×1200像素；經過尺寸調整與壓縮後，影像已縮小許多。

2

1 調整影像的尺寸

第一步要先考慮收信者電腦螢幕的尺寸，以及影像在其上呈現的效果。由於有些人仍然使用640×480 VGA的螢幕，我們要考慮這個可能的因素，所以請執行「影像＞影像尺寸」，在對話框中設定長度為600像素，寬度為400像素。任何大於這個尺寸的影像，可能都要轉動捲軸才能全覽。完成尺寸設定後執行「遮色片銳利調整」，補償影像在調整尺寸的過程中所減損的銳利度。

2 儲存成JPEG檔案格式

接著執行「檔案 > 存檔」選取檔案格式為JPEG，鍵入新檔名然後確定存檔，此時會出現另一對話框要你決定壓縮後的影像品質，如果對方要列印輸出，為了能保有一可接受的影像品質建議選擇「中品質」：如果僅是在螢幕上瀏覽則可選擇「低品質」，並勾選「標準壓縮」選項。

3 檢查影像大小與傳輸時間

執行「確定」以前，先檢查對話框底部的「大小」顯示，它告訴你壓縮後檔案的大小，以及經由某一類型的數據機傳輸時所需要的時間。例如圖例中顯示此圖為47K，若由56KBPS的數據機傳輸的話需時8秒，但這只是理論的預估值，實際上會因為網路使用的人數總量而增加時間。

圖檔壓縮另法

如果你對圖檔壓縮技術發展有興趣的話，建議參考相關網站WWW.LURAT-ECH.COM。LURAWAVE是一種嶄新的壓縮技術，衍生自JPEG 2000的架構能能更有效地壓縮影像，非常適合網路傳輸與檔案儲存。想嘗試的話，可下載免費相關模組程式，加掛於PHOTOSHOP上執行。

對話框的「大小」顯示壓縮後檔案的大小以及傳輸時所需要的時間。

4 附加檔案

將圖檔儲存在一明顯的地方例如桌面，讓你方便尋找。開啟電子郵件軟體，新增郵件，鍵入收信人信箱號碼與信函內容，點選「附加檔案」選項，依指示在電腦上尋找已存檔的目標圖檔，找到後回到電子郵件按「送出郵件」確定送出。OUTLOOK EXPRESS讓你能看到要外送圖檔的預視圖，其他有些軟體只出現檔名。

免費電子郵件信箱

除了利用Outlook Express這類電子郵件軟體來處理郵件外，也可應用瀏覽器的網頁電子郵件功能來發送接收信件，它免除了一些惱人的前置設定作業，只要輸入帳號密碼直接連上個人網頁信箱，即可在全球各地處理遠端的私人信件。而這些服務通常都是免費的，Yahoo、PChome、蕃薯藤等搜索引擎都提供這個服務，只要上線登記取得帳戶密碼授權就可馬上使用，非常方便。

申請免費電子郵件信箱

www.hotmail.com
www.yahoo.com
www.tripod.lycos.co.uk
www.freeserve.com
www.mac.com

單元 14.3

網路發行 →

網路藝廊

建構一個個人的網路藝廊，並不須要具備高深的網頁設計功力，其實只要善用一些免費的工具軟體，一樣能有亮相的表現。

個人網路藝廊就是全天候、全球性的電子相簿。藉由網際網路可與全人類分享你的傑作，你所要的決定是，究竟要在這個領域裡涉入多深。

線上電子相簿

目前有些網路輸出服務中心提供所謂的「線上電子相簿」，讓客戶得以免費或低廉的收費上傳、展示送件的影像；有些則可以藉由個人電腦的瀏覽器，上傳個人喜愛的作品。這些作品都是直接套入既定的「樣板網頁」，所以使用者無法改變其任何編排與式樣，也不能自定任何超連結至其它網頁，雖然不是很理想，但至少是一個簡易的開始。你也可以告訴諸親友該線上電子相簿的URL（網址），他們也可以直接指定列印輸出從相簿上挑選的中意照片，省卻一來一返的傳輸時間。

點按縮圖可在預覽區看到較大的影像。

影樣經由網路上傳後，以縮圖方式呈現預視效果。

個人網路藝廊或電子相簿可藉由網際網路可與全人類分享你的傑作。

樣板網頁

現在一些著名的搜尋引擎如Yahoo、PChome、蕃薯藤等，都為網路會員提供免費的網頁空間，讓會員可以使用其內建的「樣板網頁」來建置簡易的個人網站。所謂「樣板網頁」就是預置的格式化網頁，所以使用者無法改變其任何編排與式樣，只能使得近端的電腦在指定的欄位鍵入文案，或貼上圖像，再上傳這些資料至遠端的網頁伺服器上，該網頁也有自己的URL（網址），你可以在其他的搜尋引擎上登錄你的網址，連結上網際網路。這些服務都是免費的，但是唯一的代價是每一網頁必須連結上無法刪除的廣告。

使用內建的網路藝廊功能

Photoshop或其系列軟體都有一「自動網頁圖片庫」的內置功能，利用此機制也可以建置一個完整的個人「網路藝廊」。

首先請將你想要展示的影像全部放入一個資料夾內，這些影像不必一定是JPEG格式，因為軟體會自動重新調整之。執行「**檔案＞自動＞網頁圖片庫**」指令，找到目標資料夾後，對話框會提出一些版面、縮圖等樣式的選項讓你選擇，確定後軟體就自動完成其餘的工作，你不必多費神。

所有完成的網頁與影像都放入一個資料夾等待上傳至指定的伺服器上。但是首先你要先申請一個免費或付費的網站空間，並且取得FTP遠端上傳軟體，用來把整個網站資料上傳至指定的位置。PaintShop Pro免費提供每位軟體使用者網站空間，網址如下：www.studioavenue.com。

申請免費網頁空間
www.tripod.co.uk
www.aol.com
www.geocities.com
www.freeserve.com

簡潔的家庭相簿網頁設計，包括小縮圖與文字，方便快速下載。

點按縮圖可以連結放大圖的網頁。

疑難解答 → 電腦

你雖然不必是電腦高手，但是也應該知道一些基本的電腦與作業系統的疑難與解答。

問：為什麼我的電腦在使用影像處理軟體運算某一個指令時，感覺動作非常緩慢，似乎永無止盡，這是什麼原因？

答：有許多可能的原因，最有可能的是記憶體RAM不夠。首先結束其他不用的軟體，釋放一些多餘的記憶體讓該軟體使用，並確定正在工作的圖檔是在本機的硬碟上，而不是其他外接磁碟機上。檢查硬碟的剩餘空間，如果少於100Mb就應清除一些無用的檔案，以增加空間。最後檢查本機電腦RAM的總量，如果少於64Mb那就不適合使用影像處理軟體了，因為它需要大量的運算空間，所以建議添購RAM記憶體。

問：為什麼我的電腦完成開機的動作非常緩慢，工作的速度也慢如老牛拖車？

答：電腦硬碟上的檔案可能分佈太散，也就是資料沒有存在連續的磁區內。可使用如Norton Utilities工具軟體來重整硬碟，將檔案依使用類別放入連續的磁區內，以方便快速存取資料，經過重整後的硬碟其速度會加快許多。

問：自從我連接上新買的掃描機以後，為何常常當機？

答：聽起來可能是驅動程式與系統之間的相衝突所引起的問題，上網到該製造商的網站下載最新版的驅動程式重新安裝，應該就能解決。驅動程式更新都是免費的。

問：為何有些字形型在螢幕上會有鋸齒狀邊緣？

答：Adobe Type Manager（ATM）小程式可以解決此問題，它的功能就是在消除螢幕上字型的鋸齒狀邊緣。ATM通常是隨Adobe的主要軟體贈送。

問：為何WINDOWS的PC不能讀取MAC的磁碟片？

答：Windows的PC不能讀取Mac格式的磁碟片（1.4Mb、CD-ROM），但是Mac可以讀取Windows的PC格式磁碟片。如果必須在兩種平台間轉換檔案，建議使用Windows的PC格式磁碟片，而且文件的命名最好加上副檔名如.jpg.eps等。

問：我的電腦硬碟已快裝滿，我想清除一些無用的檔案，可是我實在不知道要刪除那些？

答：在電腦當機時它會自動產生一些暫存檔案稱為temporary或.temps，試圖搶救一些當機時來不及儲存的檔案。到作業系統裡找出具有上述名稱的檔案把它刪除，應該就能釋放出一些空間。

問：我不小心刪除某些重要的檔案，是否有辦法把它們搶救回來？

答：可能有辦法，只要你在發現誤刪以前沒有再操作電腦太久，那些被刪除的資料可能還隱藏在硬碟裡。建議使用Norton Utilities的UnErase程式，嘗試將那些檔案救回另存於其它磁碟。如果你在此間已用同樣檔名另存，或已重新安裝軟體，可能原檔案已被覆蓋無法救回了。

BIT（位元）：數位資料最小的單位，是由二進位數字所組成，一個二進位數字包含「1」與「0」，或是「開」與「關」訊號，在影像中則代表「黑」與「白」。

BITMAP（點陣）：數位影像是以點狀方格排列組合而成，如螢幕上的影像或是PHOTOSHOP中的圖像就是以點陣表示。

BITMAP MODE（點陣模式）：只用兩種顏色：「黑」與「白」來表現影像的方式，又稱為黑白稿模式。

BURST RATE（恢復待機速率）：數位相機在完成第一張影像拍攝並儲存至記錄卡後，歸零至準備再接受第二張拍攝狀態的時間，謂之「待機速率」。（參閱RECOVERY TIME）

BYTE（位元組）：這是計算記憶體容量的單位，每一位元組由8個位元組成，可有2的8次方種可能，對影像而言即是256種狀態或顏色。

CCD（感光耦合元件）：數位相機或掃描機上所使用的高感度感光元件。

CD-R（可寫入光碟）：COMPACT DISK RECORDABLE的簡稱。是目前最便宜的儲存媒介，經由「光碟燒錄機」可寫入大量的資料製成「唯讀光碟」，並可由電腦的光碟機讀取資料。

CD-RW（可重複寫入光碟）：COMPACT DISK REWRITABLE的簡稱。比CD-R應用更廣泛的儲存媒介，其上面的資料可多次重新寫入，如一般的1.4MB磁片，儲存容量可高達700MB以上。

CIS：CONTACT IMAGE SENSORS的簡稱。最新發展的高解析度感光元件，用於掃描機科技可能會逐漸取代CCD（感光耦合元件）。

CMYK MODE（CMYK色彩模式）：以青、洋紅、黃、黑四種基本色料來呈現色彩的模式，是現今平版印刷在大量印製書籍、雜誌的色彩原理。

COMPACTFLASH（影像記錄卡的一種）：數位相機常用的一種影像記錄卡，厚度較大。（參閱SMART-MEDIA）

COMPRESSION（檔案壓縮）：應用一套數學互換法程序來減少數位資料的大小，以達到壓縮的目的，讓有限的儲存空間能容納更多的資料。

DPI（SCANNER）（掃描機的解析度）：解析度意義是每一英吋內所含的點數，製造廠商常用最高解析度來表示該掃描機的品質。掃描機的解析度越高捕獲的影像資料越多，圖檔會越大但是影質會越好，列印品質越佳。

DPI（**PRINTER**）（印表機的解析度）：它表示該印表機的最高解析度。也就是噴嘴在單位長度內所能噴射的點數。

DPI（**IMAGE FILE**）（影像的解析度）：在一英吋單位長度內所含的像素總數，以DPI表示；若影像的像素總量一定時，那麼影像尺寸縮小後其解析度會增加，反之則會減小。

DPOF（共通列印格式）：DIGITAL PRINT ORDER FORMAT的簡稱。為了讓數位相機與印表機之間能彼此溝通所開發的共通列印格式，主要是讓使用者直接在數位相機上設定相片該如何列印，並把資料存在記憶卡上，當使用支援DPOF的印表機時，就能依照設定把相片印出來。

EXPOSURE（曝光）：所謂正確曝光是指光圈與快門的適當組合，讓軟片或感光元件能得到適量的光線。光量超過謂之曝光過度，光量不夠謂之曝光不足。

FILE FORMAT（檔案格式）：數位影像可以依其最終使用目的如EMAIL或網頁，來選用不同的格式儲存，譬如JPEG、TIFF、PSD等。

FIREWIRE（**FIREWIRE**傳輸介面）：一種在電腦與周邊設備間高速傳輸大量資料的介面，又稱為IEEE 1394

FLASHPATH（**FLASH-PATH**轉換介面卡）：是一個外觀像3.5吋軟碟的轉換介面卡可以完全放入3.5吋軟碟機中，將記憶卡的資訊透過軟碟機傳給電腦，它不需要架構成固定的周邊裝置，對於沒有空間可以置放讀卡機或是系統不支援外接周邊的使用者來說是一個非常有效的解決方法。

FLASHPIX：是由KODAK與HP共同開發出來的新一代的網路影像標準，為一種開放式、多重影像解析度的檔案格式，有別於一般影像傳輸將全部影像一次傳完的方式，所以大幅節省了不必要的等待下載時間。

GIF（**GIF檔案格式**）：是GRAPHICS INTERCHANGE FORMAT的簡稱。是網際網路和其他線上服務中，常用在HTML（HYPERTEXT MARKUP LANGUAGE）文件中顯示索引色（256色）圖像和影像的檔案格式。

GIGABYTE（**十億位元組**）：簡稱寫為GB，相當於1024百萬位元組（MB）。

GRAYSCALE MODE（**灰階模式**）：灰階影像每個像素由8位元（單色）構成，使用256階的灰階模擬色彩的層次，最多可達256個灰階。灰階影像中每個像素都有一個亮度值，範圍為0（黑色）到255（白色）。

HIGH RESOLUTION（**高解析度**）：影像中每一長度單位內的像素數量越大，其解析度也就越高，列強印輸出的圖像品質會越佳；但是相對地其檔案也會越龐大，電腦在執行某一指令時也會更耗時。

HOTSHOE（**閃光燈熱點插座**）：數位相機上設置專供外接閃光燈與相機相連接的通用插座。

IBM MICRODRIVE：一種小型的儲存設備，容量有1GB與340MB，適用具有PCMCIA-TYPE2規格之平台如NB/PDA/數位相機/印表機等。

INTERPOLATION（**模擬插點法**）：是一種模擬放大影像的方法，利用相鄰像素的色彩數值為基礎，運算出可以補插的數值，再根據該數值產生一個充當的模擬像素，以虛擬影像的解析度。其影像之品質無法與「光學實點」的影像品質匹敵。

JPEG（**JPEG檔案格式**）：JOINT PHOTOGRAPHIC EXPERTS GROUP的簡稱，常用於網路文件中顯示照片和其他連續色調影像的檔案格式。JPEG格式支援CMYK、RGB和灰階色彩模式，且不支援ALPHA色版。

JUMPSHOT CABLE：一種新型的具備USB界面的快速讀卡機，由LEXAR所生產。

LINE ART（**線稿**）：只有黑白、單色而沒有連續色調的圖像。

LITHIUM（**鋰電池**）：數位相機上常用的可充電式電池。

LOW RESOLUTION（**低解析度**）：低解析度的影像雖然檔案很小，但是相對地其影質一定不佳。只適合用於網路上。

MEGABYTE（**百萬位元組**）：即1024千位元組，是目前最常用來計算記憶體的單位。

MEGAPIXEL（**百萬像素**）：常用來描述數位相機規格中的多少百萬像素，指的就是ＣＣＤ的解析度，也就是指這台數位相機的ＣＣＤ上有多少感光元件，感光元件越多影像的品質越好。如有一台3.14百萬像素的相機，即表示它的ＣＣＤ上有2048×1536個感光元件。

MEMORY STICK：SONY在1999年晚期推出的產品，早期只支援新力公司的數位相機和MINI DV等產品。目前市面上的容量有 8 / 16 / 32 / 64 / 128 MB等種類。

NICAD（**鎳鎘可充電電池**）：數位相機或筆記型電腦上常用的可充電式電池，由鎳與鎘製成。鎳鎘電池的記憶效應比鎳氫電池來的嚴重，所以必須在完全沒電時才可進行充電，以確保使用壽命。

OPTICAL RESOLUTION（**光學解析度**）：是影像的真實解析度，不經過所謂的「模擬插點」演算的線性解析度。

PARALLAX（**視差**）：小型自動數位相機在近距離拍攝時，由於觀景窗的位置與鏡頭的位置略有偏差，觀景窗所見的範圍與實際拍攝的範圍就不甚相同了，這種偏差謂之「視差」。拍攝距離愈近，「視差」的現象愈顯著。通常在相機的觀景窗內，都有「視差修正框」的標示。

PARALLEL（**並接埠模式**）：早期的標準傳輸界面，主要是連結掃描機或印表機，因為傳輸速度緩慢已逐漸被淘汰。

PCI SLOT（**匯流排標準**）：是由INTEL、DEC、IBM及其他廠商所制定出來的新一代匯流排標準，它提供了CPU與週邊裝置(如硬碟和顯示卡)之間的高頻寬資料傳輸通道。

PCMCIA（**PC CARD**）：是一種電腦或數位相機的擴充設備，目前市面上的PC卡有數據卡、網路卡、記憶卡、硬碟卡、影像壓縮卡、影像捕捉卡等。由於PC卡的產生，讓筆記型電腦真正做到移動辦公室的境界，例如

插入PCMCIA FAX/MODEM CARD再連接上行動電話,可傳輸或得到網路的資料。

PIXEL（像素）：PICTURE ELEMENT的簡稱。是構成數位影像最小的單位。像素包含了如色相、明度、彩度與座標等資料。

PIXELLATION（鋸齒狀）：低解析度的點陣影像在極度放大後,會呈現明顯的像素方格狀結構,或是圖像邊緣處會有鋸齒狀現象。

PLUG-IN（外掛模組程式）：外掛於主要軟體上的小程式,可添增主要軟體的功能,如各種濾鏡效果。

RAM（隨機存取記憶體）：置藏於電腦主機內部的硬體組件。RAM是當一部電腦啟動應用程式,或開啟文件時,運算資料的暫存空間。它僅供資料暫時存取,當電腦關閉或當機以後,暫存的資料將完全流失。RAM越大電腦的運算速度越快。

RECOVERY TIME（恢復待機時間）：數位相機在完成第一張影像拍攝並儲存至記錄卡後,歸零至準備再接受第二張拍攝狀態的最小時間。

REMOVABLE MEMORY CARDS（抽換式記錄卡）：數位相機上使用的抽換式影像記錄卡,有各種不同的容量,容量越大價格越高,當然能夠儲存的圖檔也越多。

RESOLUTION（解析度）：最基本的定義是「單位長度內所含相素或點的總數」,常以DPI為單位。但引申為影像的品質,也就是解析度越高影像的品質越佳。

RGB MODE（RGB色彩模式）：以紅光（R）、綠光（G）、藍光（B）三原色光來呈現萬物的本來顏色,每一色光可有125種色調,故總計有16,777,216種色調。

SCSI（小型電腦系統介面）：SMALL COMPUTER SYSTEM INTERFACE的縮寫。是個人電腦系統和週邊設備溝通的一個標準。SCSI卡除了傳輸速度較快之外,因為它獨特的設計,使得CPU的負擔較小,傳輸效能也較為穩定。但以逐漸被USB與FIREWIRE取代。

SERIAL PORT（串接埠）：另一種較舊式的傳輸界面或接頭,用以連結印表機等周邊設備,傳輸信號的方式是一端送出一個信號,另一端則接信號,速度非常緩慢,已逐漸被淘汰。

SMARTMEDIA：是目前最輕薄的數位相機記憶卡,體積只有45MM X 37MM X 0.76MM,開發於1995年。整體來說,SMARTMEDIA CARD採用了22針扁平金手指介面,讀取速度約470KB/S。

TIFF（**TIFF檔案格式**）：是 TAGGED IMAGE FILE FORMAT 的縮寫,是一個非常重要的影像壓縮格式,它有三個重要的特色：1.被大量採用於多種工作平台上。2.提供多

種壓縮策略,3.具有豐富的色彩支援。廣泛的為各種影像處理軟體所採用,高階的數位相機都支援此模式。

TWAIN：TECHNOLOGY WITHOUT AN INTERESTING NAME的縮寫。一種開放式的標準界面,讓影像處理軟體在開啟時,能從掃描機或其他設備擷取影像。大多數掃描機都有TWAIN驅動程式。

USB（通用序列匯流排）：是目前最普遍的傳輸介面,廣泛應用於數位相機、掃描器等設備上。較傳統串接埠（SERIAL PORT）的傳輸速度快上許多。USB具有PLUG AND PLAY（隨插即用）的特性,使用者可以不必等待重新開機即可透過作業平台的支援來設定外接的周邊設備。

WHITE BALANCE（白平衡）：人的大腦可以偵測並且更正在陽光、陰霾的天候、室內燈泡或日光燈下白色物體的偏色。數位相機必須模仿人類大腦根據光線來調整其偏色,以便在影像中能夠呈現出肉眼所看到的白色。這種調整稱之為「白平衡」。

英文索引

誌謝

Quarto would like to thank and acknowledge the following for the pictures reproduced in this book:

Key; t=top, c=centre, b=bottom, l=left, r=right

Apple Computers: 8 bc, 12l, 16, 138 c;
Belkin: 10 cl, bl, 138 bl;
Canon: 1, 14 l, 25 b, 116, 139 tr;
Compaq: 11 tr, 13 tr, 17;
Epson: 4 b, 114 bl, br, 115, 117 t, bc, b;
Fuji: 4 t, 8 tc, 15 tl, 18, 19 tr, cr, br, 20 tr, 21 tr;
Imation: 15 bl;
Iomega International sa: 15 cr, br, bc, 27 b, 137 t;
Kodak: 3, 20 bc, 22 bl, 37 b, 50 b;
Lexar Media: 8 t, 19 bc, 26, 27 t, 115 br, 137 b, 138 t;
Minolta (UK) Ltd: 21 l;
PC World: 11 tl,bl, 15 tr (Hewlett Packard), 29 b, 37 t, 139 c (Hewlett Packard);
Umax: 14 r;

Whilst every effort has been made to credit the pictures, we apologize in advance if there have been any omissions or errors

附錄　　　數位影像管理

當數位化科技發展至現階段，數位影像管理才有可達到比較成熟的境地。雖類比影像與數位影像在此時空交會，其中當然會有許多困難與挫折，但這卻是一個脫胎換骨的好契機。

15.1 影像數位化之契機

以傳統的相機與軟片所攝得的影像稱為「類比影像」，也就是這種影像是以連續調的方式形成，連續調的變化好比音響的調音量裝置，音量大小的控制是透過轉動旋鈕，以平滑無段的方式調節；而類比影像就是以一種由亮到暗，漸層變化的連續光點所組成。

所謂數位化影像處理（Digital Image Processing，簡稱DIP），即是使用電腦來處理二維（2D）影像，但是類比影像在作處理前，必須先將資料「數位化」，也就是需要先把影像資料轉換成電腦能看得懂的「O」與「I」，其作法是先將影像的全部位置「取樣」，再分析並記錄其每一點的「色相」、「明度」、「彩渡」與「位置」等。在影像中取樣的每一點稱為「像素」（Pixel），是構成影像的最小單位，就像把圖像分割成許多小方格後的單位方格一樣。每個像素都有特定的位置、顏色、亮度等資料，將此資料換成數據，並以陣列（Array）方式存入電腦中以便處理。這就是DIP的原理。

影像一旦數位化以後，我們便可利用各種影像處理軟體，來進行各種局部或全部的影像處理；例如加色、減色或改色，改變明度或彩度，

變形或放大等效果，事實上這是電腦對陣列中的每一元素做算術或邏輯運算，而其結果用顏色顯示在螢幕上；這些工作如今都可由許多功能強大的影像處理軟體來代勞了。

「像素」是構成數位影像最基本的單位，其中含有許多特定的資料，一切影像處理的電腦科技都構築在這個小小的單位方格中。

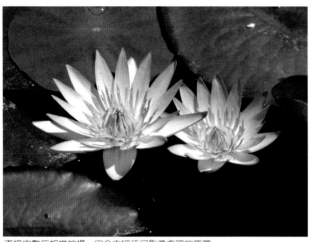

直接由數位相機拍攝，完全未經任何影像處理的原圖。

影像數位化後才能輕易地應用影像處理軟體，作進一步的加工。

數位影像領域中另一個充滿無限發展空間的就是「數位影像管理」，其中包括了「保存」與「搜尋」兩大範疇。從前在類比影像時代，要實施影像管理確實非常困難，除了必須具備完善的防塵、防潮、防熱、防靜電等物理化學之條件外，一套完整類似圖書館資料管理的系統，才是真正的挑戰。除了大如國家地理雜誌、時代生活雜誌社等龐大的組織外，一般個人或單位也只能用非常原始的方式來管理有限的資源了。等到數位時代來臨並且臻於成熟，數位影像管理以資料庫的方式透過網路資源分享的概念，才達到一個實用的境地；今天我們也才有能力處理昔日幾乎不可能完成的任務。

讓我們環顧一下現今的數位世界，它可說是人類演化的一個奇異點，數位影像也只是這個時點上的一小環，它仍然存在許多技術上的困難有待解決，雖非十全十美但無論如何卻也是一個轉變的契機。

數位化影像有許多好處，分述如下：

1.影像處理能力增強。數位化後的影像讓我們得以利用影像處理軟體，來改變影像的效果，而這些工作以往都是在暗房內來完成的，例如加光、減光或色調分離等，但是利用電腦來從事這樣的工作卻是更容易更快速。電腦作業解決了傳統方法中複雜、費時、枯燥等的困擾。

2.印前作業更趨方便快速。以報紙和雜誌出版為例，它們採用了電腦編緋的方式以後，圖文的整合可以直接在電腦上進行，圖片的取得可以直接從磁碟片或光碟中輸入，減少傳統編輯工作的時間，增加進行速度，降低誤差。

3.易於保存和再生。因為影像數位化後，可以資料庫的方式儲存在記憶體中，所以日後的索引、尋找以及再生便相當方便。影像檔案能夠在絲毫不損原來的品質之情況下，重新複製與儲存。傳統的媒體例如底片或印刷品，很容易因在外因素而變質，但是電子影像檔案卻沒有這種困擾，不論複製的圖檔是第幾版，它的影質永遠與原版不分上下。

4.資訊傳輸更迅速。數位化資訊可透過網際網路將資訊傳送到世界各地。這種資訊的快速傳送，有時甚至比親自送一份資料到隔壁的辦公室還快速。

5.減少自然資源的消耗與環境的污染。由於數位化影像處理的過程中，免除了傳統化學影像的污染物之產生，例如顯影藥水、定影藥水等之流放；同時無金屬銀的消耗與流失。且減少了對紙張的依賴。這些都降低了對環境的衝擊。當然製造這些設備等硬體，仍然要消耗不少資源，但是這些設備都能長期使用，若以投資成本的觀點來看，這種資源耗損的程度還是比較輕微的。

15.2 影像數位化之困境

雖然數位化是必然的趨勢，但是對於某些身處「類比影像世界」與「數位影像世界」交會之際的影像工作者，其帶來的衝擊確實是非常劇烈。

首先必須面對的難題是：「傳統類比影像數量龐大，轉換成數位影像耗費時間、精力與金錢」。一般影像工作者都擁有非常多的正片（幻燈片）與照片，如今要經由掃描程序將它們轉換成數位影像，所費時間必定相當可觀。如果送交專業掃描服務代工，這筆額外的開銷恐怕不是一般人負擔得了。又如自購掃描機親自掃描，除了耗時外若要有專業級的影像品質，可能也要一筆龐大的設備經費。加上掃描後影像的校正與整修，如色調調整、刮痕修補等，更是令人卻步的大工程。

接著影像工作者會面對另一個問題是：「昔日的影像保存設備與系統是否必須放棄或淘汰」。傳統影像的保存是非常專業的技術領域，柯達公司甚至編製這類的技術手冊，提供詳細的相關資訊。傳統影像工作者大概不會輕言完全棄置。如果影像已經數位化了，但是若保留一份「原片」也不是太大的負擔。以後數位化的影像自成一管理系列，原片仍回歸原系統；而唯一要著力的是如何搭起兩者間的互動橋樑，這是此單元的重點之一。

最後必須解決的問題是：「雖然已建立完備的貯藏環境，但尋找資料全靠記憶，實在無法快速取得所要的圖像資料」。其實這就是影像管理功能中「保存」與「搜尋」兩大範疇的整合。現在根據本人的現況來作經驗分享。我常以傳統的攝影設備來拍攝影像，而大多數是「幻燈片」並以較嚴謹的方式來控制環境的濕度、溫度與防塵等，以確保存作品得以延年益壽。由於我的作品常須用於印刷原稿、幻燈簡報節目或其他教學活動，所以時常要靠記憶記住圖像的存放位置。有時為了某一場合必須調出「記憶」中的某一影像，但是該影像在前次使用過後，尚未歸還原位，那麼我就必須花費許多時間與精力，翻箱倒櫃才能找到它，有時甚至尋遍不著。「如何減少海底撈針的痛苦」是目前影像工作者最大的挑戰。

每頁可裝二十張幻燈片的無酸專用塑膠袋，可防止影像受損。

在高溫度高濕度的海島型氣候環境中，使用自動式防潮箱來保存類比影像是必須的措施。

15.3 數位影像管理經驗談

所以我的影像管理對象有兩種，一是以彩色幻燈片為主的類比影像，二是用數位相機拍得的數位影像。計劃目標則包括：（一）建立縮圖影像資料庫（二）使用影像檔案管理系統來整合與管理，並且能完全解決「保存」與「搜尋」的需求。

但是首先還是以幻燈片為例，簡單說明我的保存與管理措施。每次沖片回來後先作去蕪存菁的篩選，只保留效果較佳的片子（已裝片夾）。接著按照進行中的計畫主題如「瓦拉米步道」、「出雲山調查案」，或是拍攝地點如「高雄市區」、「墾丁國家公園」等，並在片夾觸處登錄拍照日期，按時間

次序分類,再置入每頁可裝二十張幻燈片的無酸專用塑膠袋,一來可以防靜電吸引灰塵,二來可避免酸性化學物質傷害影像。最後在專用塑膠袋上穿套吊桿,將之垂掛在防潮箱內。由於台灣地區氣候一向高溫高濕,所以箱內的相對濕度設定為30%至35%之間,可長期保存影像避免發霉毀損。

類比影像與數位影像的管理進行方式如下:

1.為每張幻燈片建立「登錄號」。如果是昔日已經建檔的幻燈片則維持原狀,不作任何更動。實施數位化管理後的幻燈片在沖洗出來,經過篩選過濾後並不分類,只依序給予每一張幻燈片一個獨立的「登錄號」(也就是所謂的流水號),書寫於片夾上。登錄號的編碼方式可依自己的需求設定。當然也可以先依據個人喜好與習慣將幻燈片依拍攝地點、拍攝日期、拍攝主題或拍攝計劃案來粗略分類後,再賦予登錄號。

2.粗略掃描幻燈片,建立低解析度縮圖。使用附光罩的平台掃描機,以72dpi解析度掃描每一張幻燈片將之數位化。由於只是作為預示縮圖用,所以影像尺寸不必太大,約400×300像素即可,色彩模式為RGB,並依其「登錄號」建立檔名後儲存成jpg格式。當然

也可根據個人需要,將縮圖存放於不同的資料夾內,建置一個縮圖資料庫。

3.若是用數位相機拍得的數位影像,則省略第二步驟的掃描動作,直接賦予原圖一登錄號,並依第一步驟整理或分類建置資料庫。

4.使用「影像檔案管理系統」來管理影像資料庫。我使用的是一套完全針對文字檔案與影像圖檔的管理系統軟體,它是以資料庫的方式來處理建檔、檢索、查詢及調閱等要求,使用者只需在個人電腦上,即可進行文件資料之搜尋,並可直接從螢幕上閱讀文件資料或直接列印出來。此系統原可供多人線上使用,但因為我是單機所以只能自己使用了。

5.只要輸入全文檢索欄位的關鍵字,電腦就會根據你的指示,在整個資料庫中快速找到符合條件的文件,並顯現這些相關諸文件的資料、縮圖(若是數位影像則呈現原圖)與「登錄號」。從螢幕上我們就可以清楚地找到所需要的圖檔。

6.若是幻燈片,就依據「登錄號」回到防潮箱調出原始幻燈片。

7.原始幻燈片使用完畢後,再依「登錄號」歸還原位,完成作業。

15.4 數位影像檔案管理系統簡介

系統資源:
實體記憶體: 130516 KB
磁碟空間: 2096832 KB Free on C:

AMADIS Standard Version
Copyright (C) 2001, TRANSTECH LTD.

確定

我所使用的這套系統是由「傳技資訊股份有限公司TRANSTECH」開發的「AMADIS圖文檔案管理系統」,原只是針對圖書館、檔案管理中心等大型環境設計的軟體。由於我在學校圖書館服務有機會接觸此產品對它稍有認識,尤其對其影像管理的機能倍感興趣,因為我就是一直在尋找具備這類功能的軟體,以解決我的影像管理方面的困擾與難題。

現在就我所知道的AMADIS圖文檔案管理系統的「影像管理」部分,來作基本的原理與操作介紹;當然任何能滿足工作需求的其他軟體,都是我們最迫切需要的。

「AMADIS圖文檔案管理系統」是由「傳技資訊股份有限公司TRANSTECH」所開發(http://www.transtech.com.tw)。

1.基本原理。資料庫是一群相關記錄的集合，一個資料庫中包含許多筆記錄（Record），而每一筆記錄由多個欄位（Field）所組成，最後由許多記錄組成的檔案就稱為資料庫。例如有一影像其資料包括：登錄號、拍攝時間、拍攝地點、拍攝主題，這就是一筆記錄。許多筆影像記錄依據欄位及資料類型，即形成一個資料表（Table）。這些影像衍生許多不同性質的資料，就可形成一個「資料庫」（DataBase）。許多散落各處的資料若不加以整體分類，需要使用時卻遍尋不著，縱使有滿坑滿谷的資料也是毫無用處；所以資料要能完善管理，才能

AMADIS圖文檔案管理系統的使用界面。左邊是樹狀根目錄下的文件管理區，左下是縮圖區，中央為影像區，右邊為「索引項目」與「索引內容」。

成為有用的「資訊」。檔案管理系統的首要工作就是在處理這個問題。

2.步驟一。在樹狀根目錄下依據自己的需求，建立關聯性的「文件管理」
模式：檔案櫃＞資料夾＞裝訂成冊＞文件（圖檔）＞輸入圖檔。

3.步驟二。欄位項目管理，也就是建立索引。除了系統已經預置的索引項目外，也可依據個人需求自行建立其他的「索引項目」與「索引型態」。例如索引項目可建立為拍攝時間、拍攝地點、拍攝主題等。索引型態分為三種即「整數型態」、「日期型態」與「字串型態」。當然索引項目越多，以後的搜尋結果會越精確，但是事前的索引項目之建置要更花費時間與精力。

AMADIS圖文檔案管理系統的索引建立界面，可建立索引項目與索引型態。

4.步驟三。欄位資料編輯，也就是針對每一張影像，開始鍵入每一欄位的內容資料，例如：拍攝地點「台北關渡淡水河」、拍攝主題「景觀」等。在輸入內容資料以前，要先規劃一系統性的文字陳述方式，避免雜亂無章影響搜尋品質。至此階段已完成了影像圖檔的資料建立工程。

AMADIS圖文檔案管理系統的欄位資料編輯界面，可為每一張影像建立每一欄位的內容資料。

5.步驟四。接著就是資料檢索。如果要搜尋某一張影像，只要呼叫出「系統文件資料檢所」界面，在相關欄位中選擇或鍵入要求的條件，例如在「選擇欄位」選項中選取「拍攝地點」，在「條件設定」選項中選取「部分包含LIKE」，在「輸入資料內容」項中鍵入「玉山主峰線」，在「布林條件」選項中選取「AND」。

確定後軟體會自動依據你的條件要求，在整個資料庫中搜尋，並顯查詢到相關影像的文字資料與縮圖。當然如果給予的條件範圍越小，所得到的資料會越精確。此時你就可以審視縮圖與文字資料，正式找到目標圖檔。

6.現場影像處理。AMADIS圖文檔案管理系統也提供兩個現場影像處理方式，一是內建的簡易型「影像處理功能」，有放大、縮小、旋轉、迴轉等工具，可作簡單的影像編輯。另外它也可不必回溯至主功能畫面，直接開啟外掛程式如Photoshop等，再作進一步的影像加工。

AMADIS圖文檔案管理系統的資料檢索界面，可輸入要求的條件，以搜尋某一張目標影像。

AMADIS圖文檔案管理系統的資料檢索結果界面，下方已顯示搜尋到的相關圖檔，並呈現縮圖與該圖的「索引項目」與「索引內容」。

結語

影像數位化是時代的必然趨勢誰都無法抗拒，數位化的電腦科技解決了昔日類比影像在「保存」與「搜尋」的困境，讓影像發揮更大的使用空間。當然數位化資訊的建置不是一蹴即至，必須花費相當龐大的時間與人力，來建立每個影像的基本資料，基本資料越豐富越仔細，影像的取得越方便。最後希望這些資料能集中管理，讓多人能透過網路查詢與利用，不受空間與時間的限制，達到資訊化世界資源共享的最高境界。

國家圖書館出版預行編目資料

完全數位攝影高手：如何使用個人電腦製作精
湛的數位相片 ／ Tim Daly著：陳寬祐譯 . --
初版 . --〔臺北縣〕永和市：視傳文化，
2003〔民92〕
　面：　公分

含索引
譯自：The desktop photographer : how to
make great photographs with your PC
ISBN 957-30140-7-6　　（平裝）

1.影像處理（攝影）　2.數位相機　3.影像處理
（電腦）

952　　　　　　　　　　91017000

完全**數位攝影**高手
THE DESKTOP PHOTOGRAPHER

著作人：Tim Daly

翻　譯：陳寬祐

發行人：顏義勇

編輯人：曾大福

中文編輯：陳聆智

封面構成：鄭貴恆

出版者：視傳文化事業有限公司
　　　　永和市永平路12巷3號1樓

電話：(02)29246861（代表號）

傳真：(02)29219671

印刷：新加坡

郵政劃撥：17919163視傳文化事業有限公司

每冊新台幣：580元

行政院新聞局局版臺業字第6068號

中文版權合法取得・未經同意不得翻印

◎本書如有裝訂錯誤破損缺頁請寄回退換◎

ISBN 597-30140-7-6

2003年1月1日　初版一刷

總經銷：北星文化事業有限公司
地　址：永和市中正路456號B1
電　話：02－29229000
傳　真：02－29229041
劃撥帳號：50042387
網　址：www.nsbooks.com.tw
E-mail：nsbook@nsbooks.com.tw